國家地理
終極風景
攝影指南

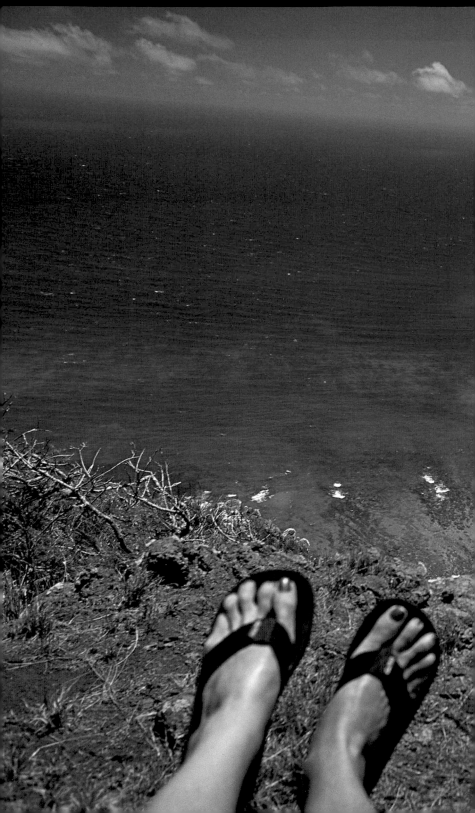

國家地理
終極風景
攝影指南

作者：羅伯特·卡普托　　翻譯：周沛郁

NATIONAL GEOGRAPHIC　　大石文化 Boulder Publishing

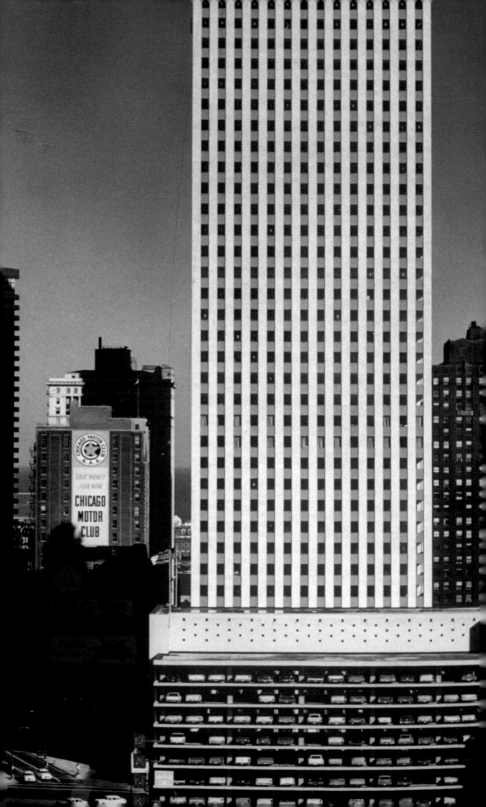

目錄

左頁：人類也是風景的一部分。

前頁：攝影師把自己的腳也拍了進去，讓照片多了一絲詼諧性。

序

好的風景照,是對我們這個星球輝煌的多樣性的禮讚——頌揚它的雄偉、它的靜謐之美,甚至是它的孤絕。每一片森林、沙漠、平原或沼澤,都有與眾不同的特質。一個優秀的風景攝影師知道如何傳達出一個地方的特質——如何捕捉它的外觀和它給人的感覺。風景攝影師拍攝的不只是一個場景,而是和那場景有關的東西。

風景是我們最愛的拍攝題材之一。旅行時拍攝的影像,能喚回我們對那個地方的記憶。日後看照片時,我們不只會想起那個景色,也會想起在那裡體驗過的所有感受與情緒。這些影像紀念了我們生命中最有冒險精神的時刻(例如我們爬過的山),或是最悠閒的時刻(例如在加勒比海邊),是其他東西無法取代的。我們會珍視這些照片。

不過好的風景照得來不易。三度空間的真實世界不是輕易就能轉化成平面的照片。站在山頂上、或者起伏的平原中央時,我們所有的感官都在運作。我們看到景色,同時也聽到、聞到、感覺到它。我們甚至能嚐到颯爽的空氣,或帶著一絲成熟麥香的微風。但照片並不包含這些享受。攝影者必須知道該怎麼利用感光元件或底片捕捉到的少許資訊,暗示出這些視覺以外的感覺。

我把感光元件和底片相提並論,因為攝影已經轉型。現在使用數位相機的專業攝影師已經占大多數,但有少數仍然使用底片。本書中大部分的資訊不論數位還是底片都適用。

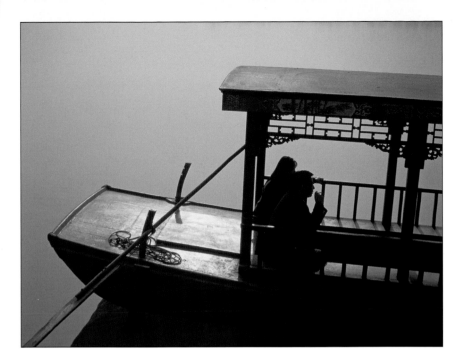

　其實拍好照片的原則沒變；差別是在於按下快門之後要做的事，這些地方我們會在數位全景照、器材和後製流程這些段落討論。

　不過要拍好風景照，靠的是觀察與思考，和你所用的媒介沒什麼關係。在這本指南中，我們將針對許多不同類型的風景，探討構圖元素和光線在好的風景照片中如何發揮效果。我們也會剖析拍攝的對象、時機與方式。另外我們還要請三位《國家地理》雜誌的攝影師提供許多富有啟發性的建議；他們傑出的作品都有一股強大的力量，能傳達出世界各地特殊風景的精髓。

　本書一貫鼓勵讀者到戶外去，盡量多拍照。攝影和其他任何技術一樣，只要你愈常思考、愈常練習，就會愈有所成。

　　　　　　　　　　——羅伯特・卡普托

攝影師麥克道夫・艾佛頓（Macduff Everton）的照片，讓人感受到傍晚時分北京夏宮附近昆明湖上的靜謐。

第一章

風景照片

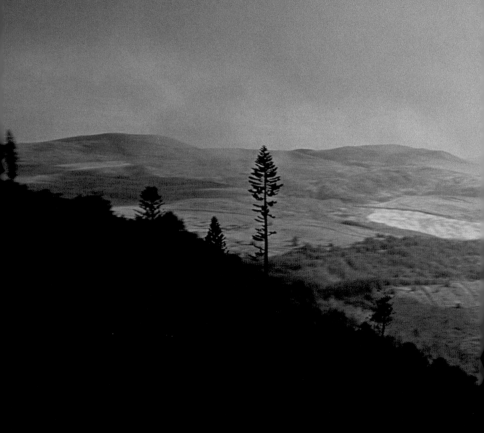

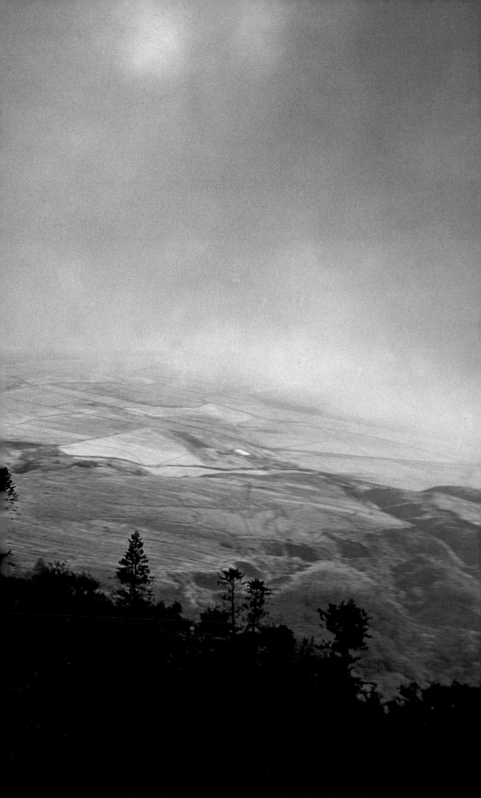

1 風景照片

一排排薰衣草構成的曲線，將我們的視線導向遠方暴風籠罩的山巒。

前頁：
光與影籠罩在夏威夷拉奈島的一塊沃土上。攝影者讓受光的霧氣和陰影中的山坡形成對比，創造出一幅如畫的風景。

地點感

我們都有過這種經驗：開車經過一片美麗的風景，每次遇到可以遠眺的景點就停下來拍照，想把你看到的壯闊景緻一網打盡。之後回到家，看了照片，卻覺得拍得好呆板、好無聊。現場讓你驚豔的元素都還在，可是感覺卻不見了。為什麼？

我們看風景時，眼睛會在畫面各處游移，選擇性地把注意力放在我們覺得吸引人的元素上。我們的視野雖然包含了該風景的很大一部分，但眼睛和大腦會自動留下其中最誘人的細節，忽略掉其餘部分。而鏡頭、感光元件或底片沒辦法自己這麼做。它們需要我們幫忙。

照片是二度空間的，因此我們用照片表現真實世界時，有一個重要的元素，也就是第三度空間，會自動被剔除。當然我們在現場看風景時，視覺以外的感官也會共同參與感受——樹葉的窸窣聲、田剛犁過的氣味、空氣裡的鹹味、微風輕拂的感覺，都包含在當下的體驗中。為了傳達地點感，我們的風景照除了視覺之外，還要能喚起其他的感覺。

在那一個場景中，是哪一點吸引了你的注意，讓你想把它拍下來？是遠方的山巒、水面上跳動的光線、秋葉的顏色，還是開闊的天空？那個景一定有某個東西讓你有感覺，不管它是什麼，都應該成為畫面中的趣味點。再看一次你面前的風景，裡頭還有什麼特徵能幫你強調這個趣味點？或許有一條往山的方向蜿蜒而去的路或小河，有一道切過田野的老石牆，或是一棵單獨矗立在大片黃葉樹木之間的火紅的樹。

你大概得到處走一走，才能整合這些元素，找到最適當的角度。僅僅上下、左右幾度的視角差異，拍出來的照片就可能有天壤之別。從眺望點很少能夠拍到

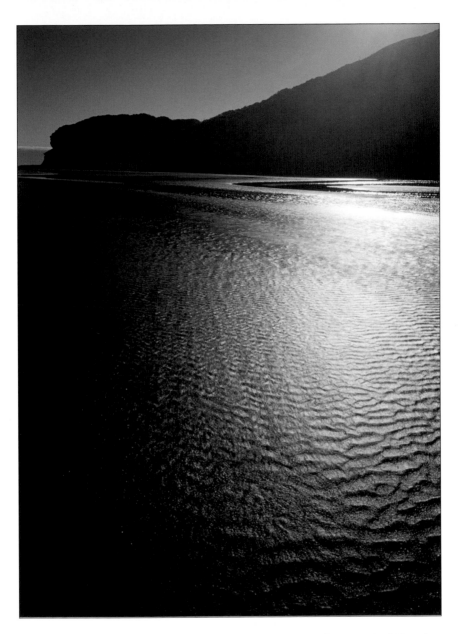

出色的照片，這些地方之所以存在通常是為了築路工人的方便，而不是為了攝影者。

　　注意看光線照在主體上的樣子，想想要是早一點或晚一點，光線又會是什麼樣子。你可能會發現你需要在不同的時間、甚至不同的季節再回來一次，才

攝影師謹慎測光，而得以捕捉到紐西蘭海岸邊的粼粼波光。

能拍到你要的效果。重點是你一定要實際看過那個景，才有可能把它拍好。接下來的幾章，我們將討論視覺引導線、框景等構圖技巧，以及光線和天氣在風景攝影上的運用。

以形容詞思考

一旦發現眼前的場景是哪個方面吸引你之後，接下來要思考這個地方有什麼特質。想想你會用什麼形容詞對朋友描述這個地方：例如雄偉的櫟樹，孤寂的燈塔，翁鬱的花園，一望無際的草原等等。然後想辦法強調這個形容詞。想想如何利用實質的元素和光線的性質，以一張照片傳達出這個地方的精神。

以燈塔為例，如果在大太陽下拍攝，讓燈塔填滿整個畫面，就不會給人孤寂的感覺。這樣拍出來或許很美，但無法讓人感受到它所處的整體環境。利用海洋和海岸線，或燈塔坐落的岩岬，才能捕捉到它是天地間一盞「明燈」的感覺。試試看在黎明或黃昏時分、當底片或感光元件還能記錄到光線的時候拍攝，如果有霧、或是暴風來臨前燈塔四周浪花飛濺時更好。這樣的影像和晴天午後拍到的燈塔一定會大不相同，而且更能表現出燈塔的感覺。照片不能只是記錄主體本身，也要呈現出和主體有關的事。

拍攝新的地點

拍攝新的地點之前，最重要的是先做功課。可以到圖書館和書店去找那個地方的旅遊指南和攝影集。上網查閱旅遊雜誌的資料庫，看他們有是否刊登過相關的報導，並上該地的旅遊網站看看。抵達當地之後，先找找明信片和摺頁；與計程車司機、旅館員工聊一聊。這樣做能讓你對當地的特色先有初步的概念，為你省下很多時間。這並不是建議你仿照別的攝影師拍過的照片，但參考他們在這個地方用過那些拍法，能幫你產生自己的構想。

小訣竅

要花時間去探索。風景攝影的樂趣之一，就是沉浸在大自然之中。四處漫步，體會一下那個地方的感覺。需要花費時間和耐性，才能找到最好的方式來展現那裡的獨特之處。

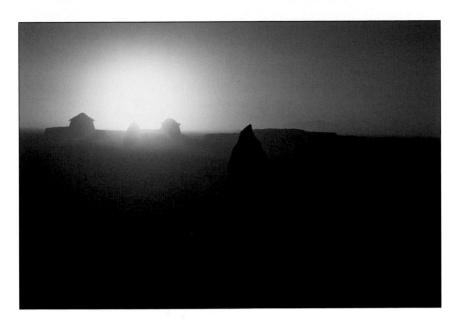

　　想拍到出色的風景照,時間是最重要的投資。當你到了一個從來沒去過的地方,把上面說的功課都做完之後,接著就要花時間勘景——開車或步行到不同的區塊,尋找不一樣的拍攝據點。隨身帶著指南針,判斷太陽升起、落下的位置,想像這個地方在不同的光線下會是什麼樣子。這種想像可能需要練習,因為你同時也要考慮光線不會落在什麼地方。例如拍攝峽谷時,你可能會看見西側的谷壁在清晨時光線非常優美,但是若峽谷很深,東側的谷壁就會完全處在陰暗之中,相機拍出來只會是一團黑影。除非這是你要的效果,否則就必須調整構圖,或者晚一點再來拍,再不然就是等陰天兩側谷壁都拍得清楚時再來一趟。

　　透過不同的鏡頭觀察要拍的景,從廣角鏡頭到望遠鏡頭都試試看,然後思考不同的鏡頭對畫面有何影響。是要用長鏡頭壓縮場景呢,還是用短鏡頭把景拉寬?找找看可能可以加強畫面效果的前景和其他構圖元素。擬一個拍攝時間表,列出不同時間你想去的地方以及需要的器材,例如拍攝黎明前的風景通常需要三腳架。查查氣象報告並準備好替代方案,以備天氣變壞時有所因應。

玻利維亞的一個契帕亞族女人走路回家時,落日明亮的光輝映出了她的輪廓。別怕直接對著太陽拍,只是要小心測光、並用包圍曝光多拍幾張。

小訣竅

在腦中想像照片拍出來的樣子。像畫家在畫布上作畫那樣,把影像在腦海中創造出來,然後思考要怎麼利用時間、光線和構圖,將腦海中的影像轉化為照片。

觀察與思考

無論任何類型的攝影，皆首重觀察與思考。拍攝風景通常不至於太匆忙，所以把相機舉到眼前的時候，先別急著按快門。你在長方形小框框裡看到的，會是你想在雜誌上、相簿裡，或是你家客廳的牆上看到的影像嗎？

想像你要把這張照片拿給從沒看過這個地方的朋友看。你從觀景窗看到的東西有沒有捕捉到這個場景的形貌與神髓？如果沒有，就不要按快門。想想可以怎麼改進——需要不同的光線嗎，還是不同的角度？每個地方都是上相的，我們的職責就是把它上相的那一面找出來。

場景中的某個事物感動了你，促使你想要把它記錄下來——這種感覺是拍出好照片最重要的初衷。我們將從美學和技術面探討構圖與利用光線的方式，以及如何把你面對不同類型的風景時那份感覺記錄下來。

以慢速快門造成的模糊效果，強調了在印尼的密林間跋涉的印象。攝影師和前面的登山者以同樣的速度前進，因此使她保有相當的清晰度。

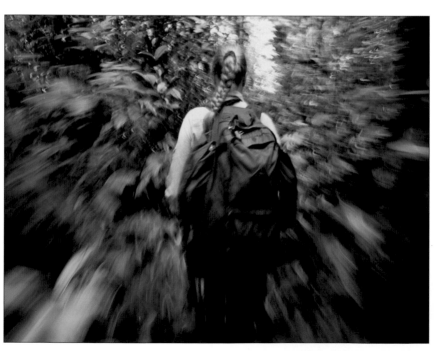

培養技巧，訓練眼光

要了解不同的光線類型、拍攝角度和構圖方式，對一幅影像可能造成何種影響，可以在自家附近找個你覺得迷人有趣的地方，例如花園、公園裡的雕像等適合拍攝風景照的主題。要找離家夠近的地方，比較方便常常回去。

思考這是個什麼樣的地方、以及你希望照片能傳達出這個地方的什麼感覺。然後在不同的時段、不同天氣的時候回去拍——黎明、清晨、中午、傍晚、日落，或是晴天、陰天、雨天和有霧的日子都試試看。也要在不同的季節拍照，以了解季節對照片的氣氛有何影響。實驗用不同的鏡頭、不同的角度拍攝。最後把這些照片放在一起比較，你很快就能看出哪些的效果是成功的，哪些是失敗的。因為每張照片的拍攝條件你都很清楚，所以你會知道成敗的原因。從這個練習中學到的知識可以應用於任何情況。

花點時間研究其他攝影師的作品。畫家會仔細研究大師的作品，藉以磨練自己的技巧，我們也可以這麼做。多看一些聲譽卓著的攝影家如艾略特·波特（Eliot Porter，上圖）的書，研究他們的理念和技巧。想想他是如何取景的？畫面中的趣味點在哪裡？照片是在什麼時間、季節拍的？相機在什麼地方？景深是淺是深？一幅影像能抓住你的眼睛一定有原因，而想辦法解讀這個原因，對你的攝影能力會有很大的幫助。

風景的類型

流水

如果你拍攝的風景中有河流或溪流穿過,請思考一下水流的性格,以及如何在影像中傳達出此一性格。水流緩慢的大河,無論外觀或給人的感覺,都和山中的溪流不同。流水可以作為整幅影像的視覺重點,也可以是構圖中的一項元素——作為對角或水平等視覺引導線,或

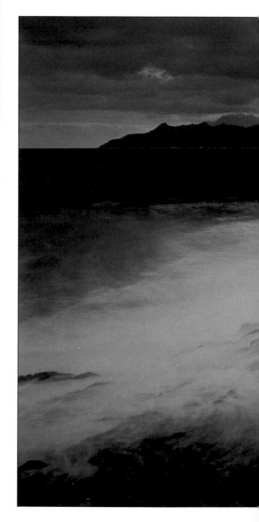

是利用它的形狀襯托畫面中的其他元素。

　　拍攝溪流時，先想好它最重要的特質是什麼——是水的清澈性，還是拍打在石頭上的速度感。以能強調這項特質的方式安排構圖，然後再選用能進一步加強該特質的快門與光圈組合。如果你想表現溪水晶瑩剔透的程度，就用高速快門，這樣水流不會模糊——但為了清楚拍出溪床中的石頭，要注意景深是否足夠。如果要表現的是水流的速度，就用慢速快門，讓流水模糊以傳達速度感。

攝影者為了拍攝多明尼加海岸的這個景，使用的快門速度慢到可以使岸邊飛濺的浪花變得模糊，同時又快到足以凝結天上的雲朵。

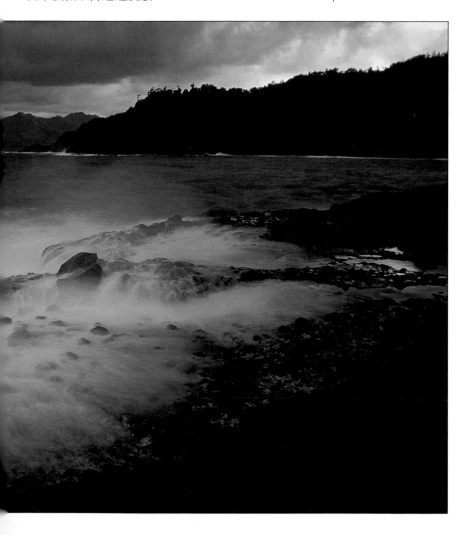

小心留意水中的倒影。可以利用一些倒影（例如秋葉倒映在水中的顏色）來加強畫面效果，但有的倒影可能只會分散觀者的注意力。你可能得移動一下拍攝位置，看是要讓倒影入鏡，還是要將它排除在外，或者等太陽移到不同角度的時候再回來拍。可以用偏光鏡消除部分的倒影，增加反差；使用時轉動偏光鏡觀察，直到看見你要的效果為止。

拍攝瀑布的方法有兩種：凝結水流，或讓水流模糊。想想你要拍的這座瀑布屬於何種性格，思考該如何呈現它，然後決定哪種拍法比較恰當。把水從瀑布上流洩而下的動態凝結下來，通常最能表現出水的力量，尤其是拍攝大型的階梯狀瀑布時。要凝結瀑布，快門速度至少要1/250秒——如果是水花四濺、白霧瀰漫的湍急型瀑布，快門還得更快。別忘了快門愈快，光圈要愈大，景深就會愈淺。因此要確定你希望拍得清晰的景物確實落在景深內。如果景深不足，可以改用較廣角的鏡頭，靠近一點拍攝。

讓瀑布模糊，傳達出來的是截然不同的感覺——柔細、如絲綢般的白色水流感覺比較靜謐安詳。要讓瀑布模糊，需要的快門大約1/8秒左右。要用三腳架或其他可以放穩相機的東西，加上快門線或使用相機的自拍功能，以免按快門時機身晃動。要是沒帶三腳架，可以把相機擱在相機背包、石頭等穩固的東西上。在這麼慢的快門下大概不用擔心景深不足，不過要注意畫面中的樹或灌木可能會被風吹動。

森林

拍攝森林又是另外一種挑戰了。首先要思考你要拍攝的森林屬於何種性格，希望影像傳達出什麼感覺。要幽暗深沉，還是明亮輕盈？有什麼特徵能幫助你把你要的感覺表現出來？

跟拍攝任何照片一樣，要找到趣味點。可能是一棵稍微與眾不同的樹幹，一條蜿蜒的小徑，或是開花

小訣竅

不要只把相機舉到眼前，看到什麼就拍什麼。走動一下，或是趴下來，找個不同的角度。

慢速快門將俄勒岡州的蒙諾瑪瀑布拍成一片乳白色。橋上的人可作為瀑布的比例對照，還好曝光期間他們都站著沒動。

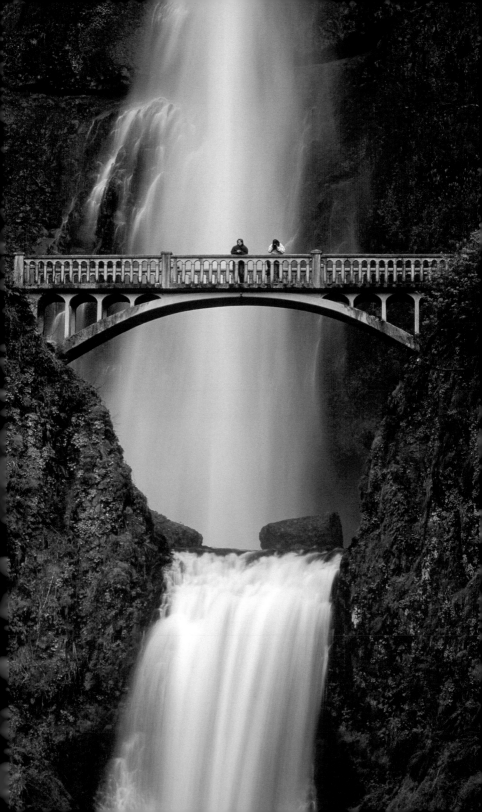

小訣竅

小心別把器材弄溼了。如果在瀑布附近拍攝，那座瀑布又會濺起大量水花的話，最好用塑膠袋蓋著相機，就像擋雨時一樣。相機或鏡頭沾溼的話，要立刻把水擦掉，並在太陽下曬乾。

華盛頓州喀斯開山脈的林中一景。拍攝森林的時候，要找像這樣的林間空地。倒木是具有特殊質感趣味的主體，而且有倒木的地方通常樹冠層就有開口，光線會從這裡透進來。

藤蔓上的一抹色彩。不管趣味點是什麼，構圖的方式都要把觀者的視線往該處引導。可以尋求穿透樹冠的光束，或是林間地面上被陽光直接照亮的地方。

　　無論從外部拍攝森林，還是在森林裡拍，都要尋找圖案、線條等等可以利用的構圖元素。廣角和望遠鏡頭都試試看。以廣角鏡頭仰角拍攝樹木，會讓樹木顯得高聳；望遠鏡頭能壓縮整排樹幹。可以躺下來往上直視，看看樹梢的樣子；或爬到樹上，從高處看看小徑的樣子。

　　如果習慣用底片拍攝，不妨拿不同的底片實際試拍，看看你最喜歡哪一種。不同種類的底片拍出來的顏色都不一樣，其中有些對於色調相近的綠色區分得並不清楚。例如Fuji Velvia 50雖然能記錄下綠色調間的細微差異，不過有些人不太能接受它在其他場合的表現。想知道哪種底片適合自己，就針對同一個拍攝場合以各種底片試拍，然後比較結果。

如果你要在非常潮溼的森林裡紮營，得小心別讓器材發霉。防止黴菌最好用的是矽膠乾燥劑，很多五金行和相機店都有賣。器材不用的時候，就和矽膠一起收進氣密防水箱裡。矽膠變成粉紅色時，表示吸溼已經飽合，可以放進烤箱烘乾，或用炒菜鍋炒乾。等矽膠變回藍色就可以重複使用。

平原與大草原

平原和大草原這種開闊的空間，是最難拍得好的風景類型，因為這些地方往往缺少明顯的趣味點。在大部分時候，拍攝這種風景最希望表現的重點之一就是它的遼闊無邊。但是別忘了，看照片的人還是需要一個視覺焦點。因此要尋找該地的特殊元素當成趣味點，以表現這個景的某些特色，同時讓人感受到這個地方有多廣大。別讓觀者的視線在畫面中漫無目的地遊移，所以要盡可能利用可用的元素引導觀者進入影像中——比如一條蜿蜒的道路、溪流或是籬笆。

和森林一樣，每一處平原也都有各自的性格，所以先到處勘查一下，找出最能反映性格的拍攝角度和構圖。這個地方最重要的特徵是什麼？要考慮到天空。你希望畫面中有大片天空，還是一點點就好？有的平原最好搭配晴朗蔚藍的天空，有的則適合風雨欲來時的天色。別忘了三分法（見48頁）。如果天空很重要，可將地平線放在畫面的下三分之一處。如果不是特別重要，就放在上三分之一的位置。

沙漠

在沙漠中，熱不但是攝影者的大敵，也是器材的大敵。一定要帶好足夠的飲水才進入沙漠。要記得，只是去沙漠上散個步是一回事，在沙漠中攝影又是另外一回事，你的相機包裡大概會有7到9公斤的器材，你得揹著它到處取景。在沙漠中很容易不知不覺就脫水了。如果是用底片拍攝，要特別注意別讓底片受熱，至少要避免它溫度飆高。熱可能造成底片色偏，甚至使鏡頭產生幾何變形，讓相機裡的潤滑油變稀薄而

小訣竅

如果沒有防水箱，可以用密封袋維持器材乾燥。千萬別把還沒降溫的矽膠放進密封袋裡。

前頁：那個消防栓怎麼會在那裡？拍風景照，一定要尋找不尋常或不協調的元素。維吉尼亞海灘的這一景如果少了這支紅白相間的消防栓，就變得索然無味了。

小訣竅

拍下你原本構思好的影像之後，不妨走近、或者把車開近一點，再拍拍看。近距離呈現的主體會造成不同的感受。

滲出。千萬別把器材或底片留在太陽下的密閉車輛內；底片永遠要放在陰暗處。

夜間的沙漠通常很冷，所以夜裡要將所有防水箱開著，天亮之後馬上關上──如此就能使箱子裡的空氣維持好一段時間的低溫。可以的話，用裝有冰塊的保冷箱或保麗龍箱來存放底片，底片要用前一個小時須拿出來回溫。如果會在沙漠中的某個定點停留一陣子，可以挖個洞把底片埋進去，但洞要挖得夠深，還有，別忘了埋在哪兒。

沙和灰塵可能跑進器材裡，尤其風大的時候最容易。沙和灰塵都會刮傷底片，沙子還會在鏡頭的對焦環裡大肆作怪。保護器材的方式，就是不使用時盡可能收在相機包、背包或箱子裡。如果沙塵真的很嚴重，就裝在密封袋裡。換底片時盡可能避開有風的地方。每次打開相機，就用駝毛刷或吹球把機內清一清，更換鏡頭時，也要順手把後鏡組和相機內部噴個幾下。每天晚上都要用刷子和吹球清理相機。清理鏡頭時要注意，拭鏡紙或拭鏡布上不能有沙子。

拍攝沙漠，要想辦法呈現沙漠的嚴酷特性和美感。日正當中的時候，可以找找看高溫造成的氤氳，用長鏡頭加以壓縮，就能拍出看起來很「熱」的戲劇性效果。沙漠也很適合拍星星。因為沒有溼氣，通常也沒有光害，因此星星看起來更加繁多，而且往往都很明亮。觀察沙漠的顏色從早到晚隨著太陽的移動所產生的變化。要思考該如何捕捉沙漠的特質。有的沙漠可能適合用廣角鏡頭以大場面來表現，有的沙漠可能以特寫拍出一株在沙丘邊上掙扎求生的植物，效果會最好。

考慮是否要把太陽拍進來──要表現酷熱難耐的感覺，這樣拍就對了。不過太陽很不好拍。晴天時的太陽非常明亮，相機的測光表會讓畫面中的其他東西全都曝光不足。這時就要用手動模式，或是把太陽排除在測光範圍外進行測光，然後半按快門鎖定曝光

值，再重新構圖拍攝。如果用的是底片，要用包圍曝光多拍幾張，以確保拍到你要的曝光效果。如果用的是數位相機，就要一邊拍攝一邊察看拍出的影像。通常用廣角鏡頭效果最好，因為曝光過度的太陽不至於占據太大畫面，只是廣角鏡容易產生耀光。單眼相機的好處是取景時就能看到耀光。

海岸
想想這幾個不同的景：一座寧靜的熱帶小島，藍綠色的海水輕輕地爬上潔白的沙岸又退去；暴風中，浪濤衝撞著新英格蘭崎嶇的岩岸；假期時人擠人的海灘。你要拍的是哪一種海岸？怎麼拍最能把它的感覺表現出來？一天之中的哪個時間、何種天氣、什麼季節最適合呈現它的特質？在勘查適合的拍攝據點、考慮構圖方式時，要問自己這些問題。每一條海岸線都有與眾不同的地方，要在照片中把它的特點表現出來。

　　思考過海岸的特質之後，就要開始尋找特定元素來加強你要追求的感覺。拍攝熱帶沙灘時，以棕櫚樹作為邊框效果很好；若拍攝的是崎嶇的海岸，則可利用高高濺起、越過岩

攝影師用廣角鏡頭近距離拍攝，因而得以拍出喀拉哈里沙漠上這名獵人的許多細節。遠處朝鏡頭走來的人讓我們感受到這片沙漠的大小。

小訣竅
拍照時不要只是站在原地轉動變焦環。多走動才有可能發現不同的角度。

風景照片　　*25*

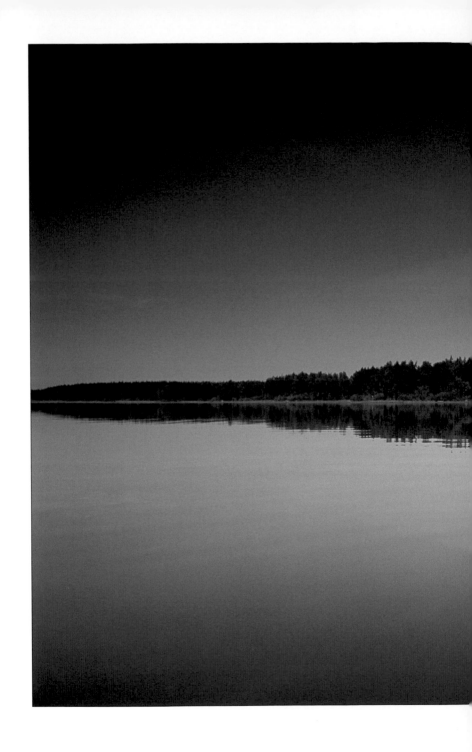

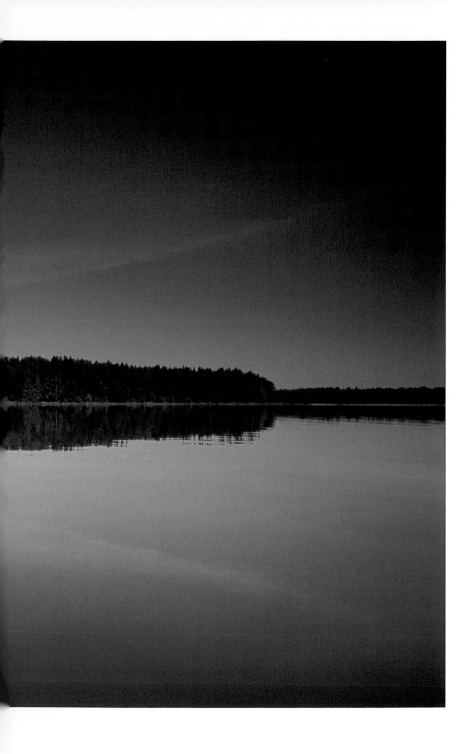

小訣竅

慎防海水，海水的腐蝕性很強。如果器材噴到海水，要以最快的速度擦拭乾淨。

石的浪濤來增添張力。和在沙漠一樣，在海邊也要小心沙子。風大時一定要保護相機和鏡頭，以免沙子吹過來沾上。除非在能夠完全避開風沙的地方，否則別打開相機背蓋。

山岳

登山時，總是想把所有想帶的器材都帶齊，卻又怕揹得太重而不得不有所取捨。如果那座山是可以開車上去的，或者有腳伕或騾子跟你一起長途跋涉，不必太擔心重量問題的話，你可以把器材裝在有泡棉的防水箱裡。大多數防水箱都附有泡棉內襯，可以調整成適合器材的形狀。碰撞和震動在所難免，泡棉能大量吸收震動幅度，防水箱則可以防塵、擋雨和擋雪。把箱子固定在背包架上比較容易攜帶，不過至少要把一部相機和一支鏡頭拿出來，以便路上看見好畫面可隨時拍攝。

不過如果是長途健行，你大概會希望器材帶得愈少愈好。通常一支廣角鏡頭和一支短望遠鏡頭就夠用了，若是廣角變焦鏡（17-35mm）加上望遠變焦鏡（80-200mm）的話更好。把最常用的器材掛在脖子上或放

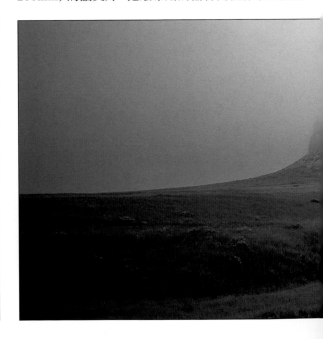

在口袋裡，方便隨時取用。其他器材都裝在塑膠袋裡封好，收進背包的中層，周圍用衣物護著，以防震動。

如果是在冬天、或是到雪線以上的地方拍照，要盡量讓器材維持起碼的溫暖。過低的溫度對電池、相機內的潤滑油和底片都不好。把相機收在外套裡，要拍攝時才拿出來。要帶大量的備用電池，因為電池在低溫下撐不久。別忘了，真的很冷的時候，皮膚碰到金屬可能會黏住，所以相機的金屬部分可能需要貼上膠帶。

你要拍攝的山是崎嶇還是平緩，險惡還是迷人？這些山給你什麼感覺？要尋找能強調這些感覺的元素，將你的感覺傳達給觀者。什麼樣的構圖、角度、光線和天氣最適合？也要找一些生動的細節，把這座山的精神傳達出來。

空中攝影

在《國家地理》雜誌的許多篇章中，空照圖都是很重要的一部分，因為空照圖往往是呈現一個地方的遼闊

小訣竅

除非絕對必要，底片拍完後請避免在酷寒之中回捲。溼度極低時容易產生靜電，會在底片上造成像閃電一樣的痕跡。一定要換底片的話，務必慢慢捲片，以減少產生靜電的機會。

這幅寬景照片拍攝的是加州的兩座懸崖，照片上的光線在霧氣之中變得柔和。擴散光使山峰顯得神祕，並讓地面上的綠色和褐色更加飽和。

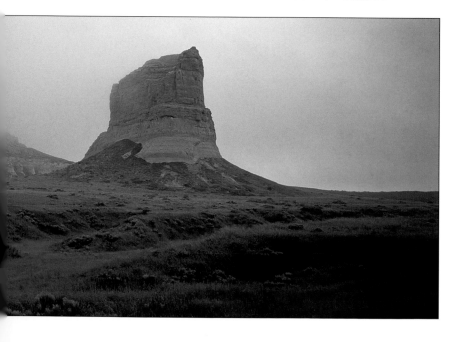

感和地理特性的最佳方式，它讓某個地方回歸到整體的脈絡中，並且常常能讓我們以從來不曾見過的角度看見熟悉的事物。不過因為空中攝影通常在移動中進行，有時難度很高。

　　空中風景攝影的考慮要點和一般風景攝影一樣，要留意理想的光線和構圖。拍攝空照圖在構圖上要小心，同樣可運用三分法、視覺引導線等技巧。圖案式

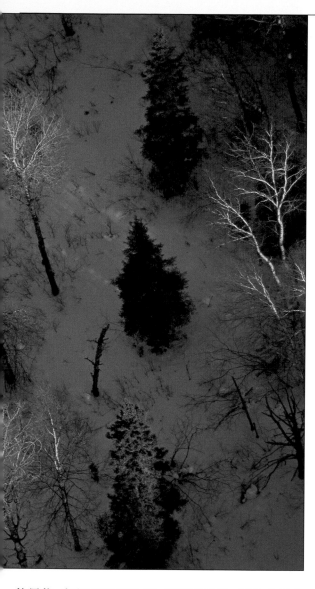

精采的空照圖不一定是大片開闊的景色，例如這張明尼蘇達州雪後的森林，拍攝的範圍就相當小。將視野縮小，能讓影像更抽象，使圖案和光線的效果更突出。

的景物，如矩形的農地還、對稱的沙丘，從空中看來都會特別顯著。

　　你可以在民航客機上拍空照圖，不過很困難，因為得透過窗戶（通常髒污又有刮痕）往外拍，而且飛機要往哪裡飛完全不是你能控制的。如果要在大型飛機上拍，盡量找窗戶乾淨、位於機翼和引擎排氣口前方的座位。橡膠遮光罩在這種情況下很有用，因為

可以阻隔機身的震動，又能擋住窗子上的倒影。要注意的是，飛機窗戶的材質是塑膠，如果用偏光鏡，照片可能會出現怪異的彩虹圖案。

空中攝影的快門速度要快，一般會用到1/250秒以上，視飛行高度而定，夠高的話，快門可以慢一點沒關係。最好的拍攝時機是飛機爬升或下降的時候，但若是飛越大規模的地貌，例如山脈，那麼在巡航的高度上也能拍到很棒的照片。

最好的空照圖通常是從單引擎飛機、直升機、超輕型飛機，甚至飛艇這些可以低空、慢速飛行的飛機上拍的。這樣的飛行器能讓你抵達你所需要的高度和角度，而且能在你要的光線之中飛行。最好的飛機是機翼在機頂的單引擎飛機，如Cessna 206。這種飛機能飛得很慢，而且大部分艙門（通常是後座的艙門）都是可拆式的。坐在拆下艙門的後座，就有開闊的視野。

飛機出租公司可能會告訴你直升機或小飛機的艙門不能拆，別聽他們的。那是可以拆的。

少了艙門，視野會變得無限寬廣；只要小心機翼支架和機輪就好。記得綁好安全帶，相機掛在脖子上，器材放在你跟前的地上。風會很強，所以換記憶卡、底片或鏡頭的時候，要縮回機艙裡再換。

起飛前先和駕駛員聊一聊，告訴他你想拍什麼，要從什麼角度、在哪個高度拍。把你希望的飛行路線畫出來給他看，通常很有用。同一個地點不要只飛過一次，因為每次飛臨主體上空，你都只有短暫的時間可以拍，最好用捲片馬達盡量多拍。搭直升機的話，一旦找到完美的景點，就可以在這個定點盤旋，不過要有心理準備，盤旋時會產生很大的振動。

仔細斟酌曝光。從空中拍攝風景，相機的測光表也可能失準，例如景色中主要是森林（拍出來會過度曝光）、沙漠（會曝光不足），或其他整體色澤較深或較淺的主體時。考慮一下這個景的階調如何，再據以調整曝光。想得到細膩的粒子和色彩表現，

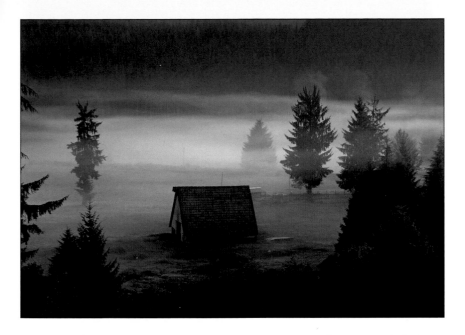

就要用低ISO值，但快門至少要1/250秒，如果用望遠鏡頭的話還要更快。飛機震動的程度會超乎你的預料，別讓震動影響影像品質。

　　要是他們不答應拆艙門，那就問問看能不能打開（或拆下）窗子。小飛機的副駕駛座窗子通常是可以開的。若還是不行，至少起飛前把座位旁的窗子內外都擦乾淨。用不會造成磨損的柔軟布料擦拭，避免留下刮痕。

風景中的人

我們的重點是自然風景，不過有時候還是不可能避開人類存在的痕跡。這未必是壞事，就像前面的例子：大草原上一間農舍的照片，顯示人的存在可以對畫面帶來很大的幫助。人造物提供了對比，可加強影像的感染力。此外道路、籬笆和鐵路也都能作為視覺引導線。可以在畫面中納入人造物來強調你想表達的感覺，或是讓構圖更堅實。例如安瑟‧亞當斯（Ansel Adams）的名作〈新墨西哥赫南德茲的月出〉（Moonrise Hermanez, NM），就是藉一個小聚落來強化這個不朽景點的靜謐感。

在多霧的光線下，奧林匹克國家公園霍族雨林裡的這棟小木屋彷彿成了一個有生命的東西。攝影者以樹木作為小木屋的框景。

對大自然的熱愛

雷蒙·基曼還清楚記得他在維吉尼亞州費爾法克斯老家附近的森林裡玩耍的情景，那是一大片起伏的山丘和樹林，景色很優美。「有些樹好高大，樹齡都有一百年以上了。」他說，「我12、13歲的時候，這整個地區被夷為平地。我雖然年紀還小，但這件事對我的影響很大。我彷彿還聞得到當時泥土被挖開的氣味、看得見那一堆堆正在焚燒的樹木。從那時起，我就對自然界、包括我們對它的所作所為，充滿了熱情。」

基曼的攝影之路也是早早就為他預備好了。他有一個同學的父親在《國家地理》雜誌工作，家長日時把北極的生態照片帶來給大家看。就在這間華府郊區的教室裡，基曼被北美原住民因紐特人和北極熊的照片深深迷住了，同時也對這個幸運的家長竟然能以拍攝這樣的照片當工作，感到神往不已。基曼開始鑽研《生活》、《Look》等攝影雜誌，對其中的風景攝影師如安瑟·亞當斯、新聞攝影師如昂利·卡蒂·布列松（Henri Cartier-Bresson）等人的作品愛不釋手。

「學校圖書館裡的書籍和雜誌讓我對攝影史有了一點概念。」基曼說，「我開始非常熱中於想把藝術和新聞攝影這兩個領域融合在一起。」為了追求這個理想，基曼進入密蘇里大學新聞學院，並在《國家地理》雜誌實習，之後在蒙大拿州西部的《密蘇里人報》（Missoulian）當了三年的攝影師。

「那真是世界上最棒的學習經驗了，」基曼說，「我們負責照片的只有三個人，所以什麼事都要自己來——每天拍三個採訪、沖片、放相、排版，什麼都做。我們做的大多是專題報導，所以我可以追求我對藝術和新聞工作的熱愛。」

基曼在維吉尼亞州諾福克的《維吉尼亞領航報》（Virginia-Pilot）工作時，接到了他期待以久的電話——《國家地理》雜誌請他拍攝一本書，主題是美國的州立公園和野生動物保護區。從此之後，他最擅長的就是在那些已經被無數人拍過的地方，拍出富有新鮮感的影像，以報導自然界受到的威脅。

「我喜歡避開很多人走過的路。」基曼說，「有些地方擁有

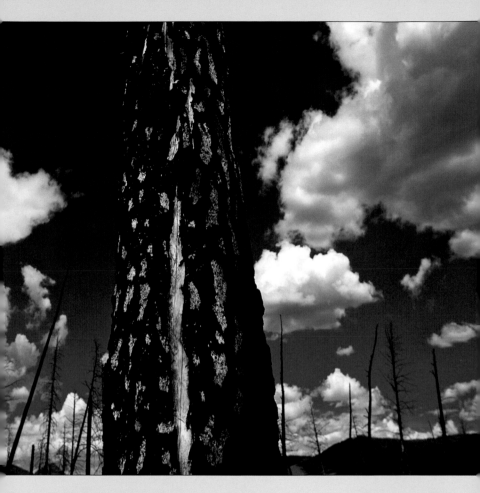

沒有人發現過的美景，找到這些地方，我就有機會用自己的技巧，根據我看到的創造出一個小世界。」

　　基曼像大多數攝影師一樣，也轉向了數位攝影。「因為能自由實驗，攝影變成一種全新的樂趣。從前攝影、數位檔案、影像軟體和優質的彩色印表機，把從前複雜、昂貴的流程變得簡單有趣。」

　　「希望大家透過我的眼睛看世界的時候，能感受到我拍攝這些影像時的喜悅、驚奇、沉痛或失落，」他說，「也希望我的照片能提醒大家，尚未發現的事物還很多——有時候就在我們自己家的後院裡。」

黃石公園一棵被焚燒過的花旗松特寫，生動地顯示出火災的破壞力。雷蒙‧基曼以很長的景深，將破壞的細節與規模一併顯示出來。

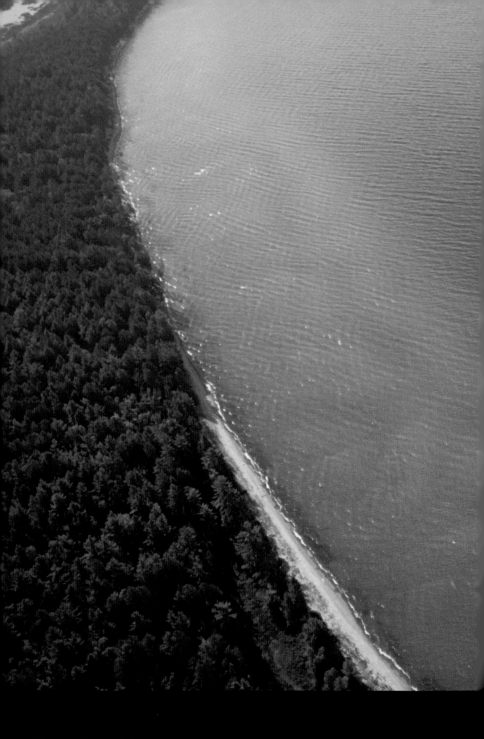

蘇必略湖中一座小島的空照圖，揭露出這片遺世獨立的寧靜風景。

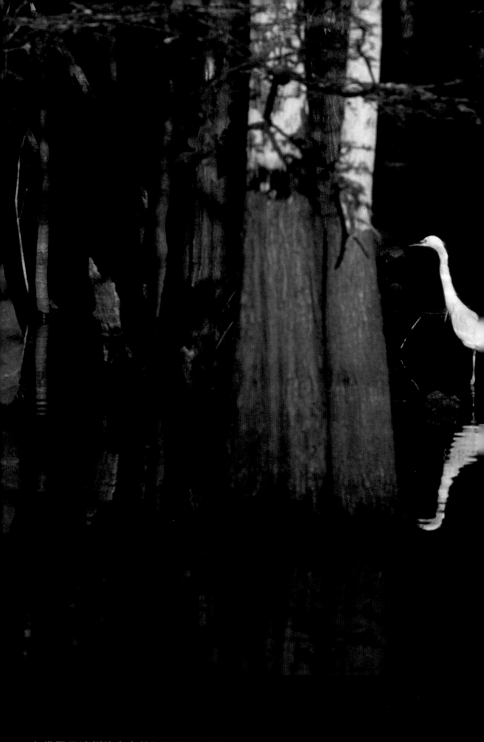

在佛羅里達州的大賽普雷斯國家保護區，一隻白鷺與周遭的土褐色形成鮮明對比。

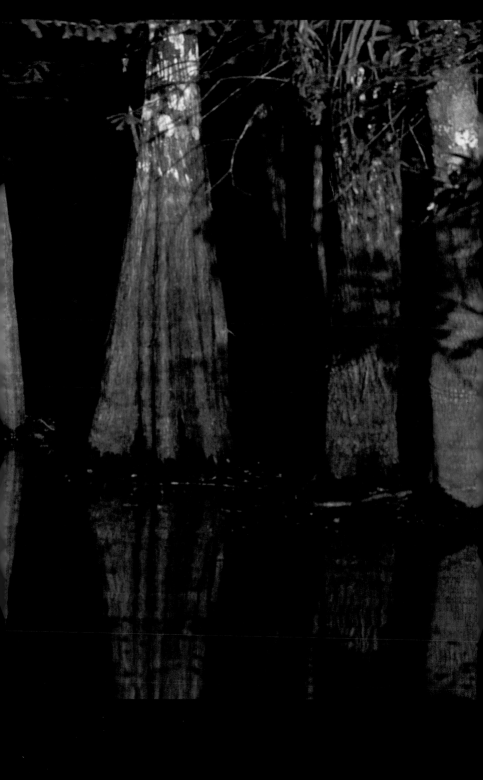

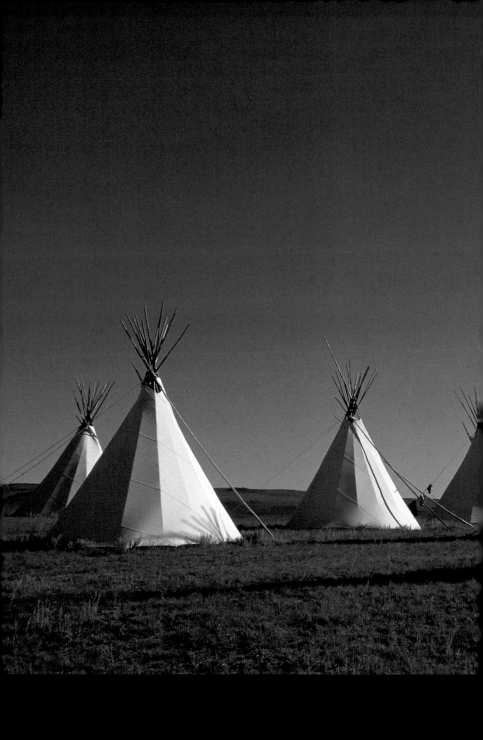

北美原住民的圓錐型帳棚在平原上格外顯眼，有如一座座紀念雕像。

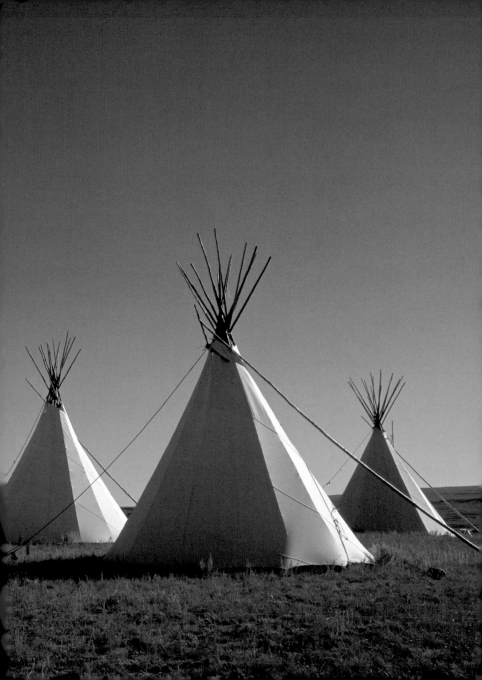

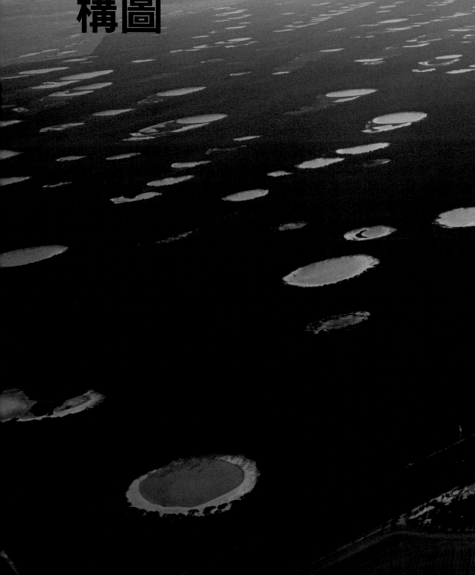

第二章

構圖

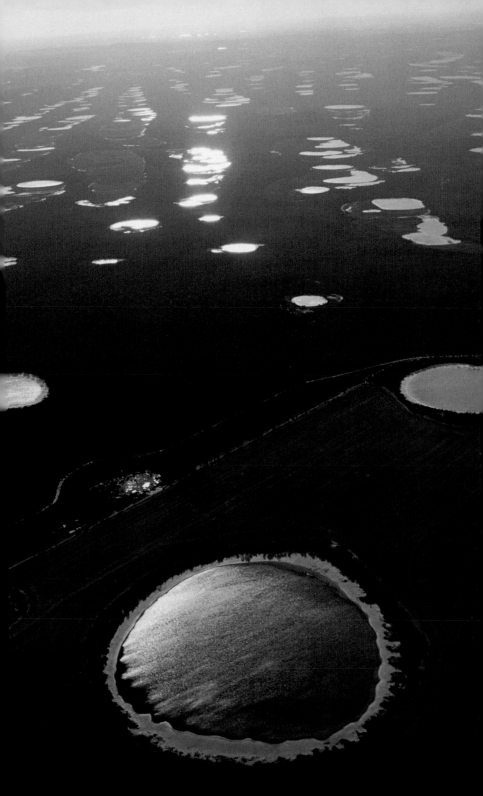

2 構圖

橫渡阿拉斯加內灣航道的船上一景；船的圍欄向前延伸的線條帶領觀者的視線進入影像中。

前頁：澳洲的以色列灣布滿了水坑和池塘，只有從空中才看得出範圍有多廣。自然界中重複的樣式往往是最大膽的構圖。

攝影三要素

攝影由三個層面的要素所構成：主體、記錄影像的技術操作，以及構圖和光線的美感。很多人覺得某一類的主體特別吸引他們——例如風景、人物或野生動物。而技術要素因為有邏輯性，熟能生巧，算是容易學習，包括ISO值和鏡頭的選擇，如何因應不同狀況設定最適當的光圈快門組合以拍出效果，怎麼用閃燈補光等。美學上的選擇就比較複雜，因為和觀看的方式與個人喜好有關。

沒有所謂錯誤的拍照方式，不過有的照片的確一看就知道效果好得多。在比較好的照片中，構圖（也就是美感）能與主體相輔相成，提供清楚的資訊或喚起某種情感。

如果攝影的目標是傳達事實或感情（或是兩者兼具），就要讓影像盡可能有意義。要寫一個句子表達一件事，有很多種寫法，不過能清楚、直接和讀者溝通的，才是最好、最有效的方式。詞彙豐富、通曉文法，對我們以文字表達自己的意思會很有幫助。同樣的道理，學習攝影構圖就是要增進我們視覺表達的詞彙和文法。

這一章我們要探討如何透過構圖，讓照片更有效地傳達訊息的技巧。可以把這些技巧視為工具，你實地拍照時會用到的工具。這些方法並不是死板板的規則，而是用來拓展你的視覺表現技能的手段。偉大的畫家一開始也會研究其他畫家的作品，不斷熟悉所用的媒材直到充分了解其特性，並描摹自然，不論是靜物、人物或風景。音樂家也是從音階和簡單的調子開始。這一切都精通之後，才進一步追求個人表現。唯有熟悉規則，才能打破規則。建議好好試驗本章所討論的技巧，然後仔細研究拍攝成果，

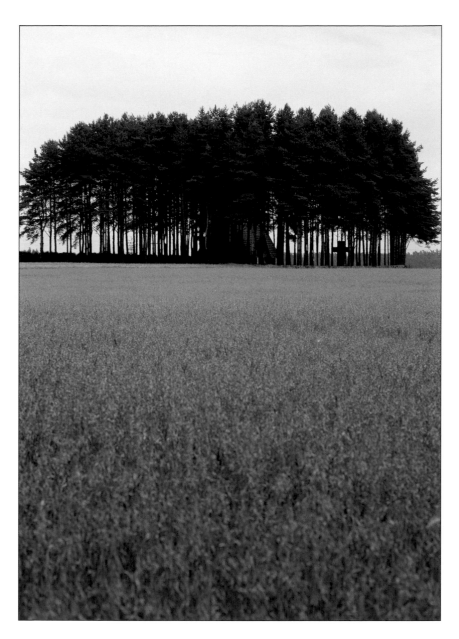

以了解這些技巧對你的照片有何影響。

趣味點

每一張照片都有一個趣味點——就是任何一個讓你
有感覺、促使你把相機對準某個方向的事物。但你一

芬蘭一小片樹林之
間的一座古老教
堂；大片的草地強
化了影像中庇護的
感覺。

定要讓看照片的人清楚知道趣味點在什麼地方。我們看照片的方式和看一頁文字很像——以橫式書寫來說，就是從左到右、從上到下觀看；一行行的文字會帶著我們的目光在頁面上移動。在視覺表現上，我們不希望觀者的目光在畫面上漫無目標地游移，因此要找到一個方式把他們帶往影像的趣味點。就像我們拍照時對焦在趣味點上那樣，我們也要讓觀者把注意力對焦在趣味點上。構圖的目的就在這裡。

　　絕大部分的照片之所以沒有拍出應有的效果，只是因為拍攝者不夠靠近主體。如果主體在畫面中只能勉強看見，就很難發揮衝擊力。拍出好照片的首要原則之一，就是「靠近一點」。如果不能直接靠近，就用長一點的鏡頭（見後文中「數位變焦和光學變焦的差異」一節）。隨時都要考慮到，你究竟想用這個影像表達什麼。如果你要拍的是大草原上一間孤零零的農舍，那麼農舍的影像就必須大到能讓人看得出那是一間農舍，但又不能占掉太多畫面，否則觀者會對農舍的周圍環境和孤立感失去概念。用不同的鏡頭、拍攝位置試驗看看，直到找到最理想的比例為止。

避免紅中位置

紅中式的構圖是很多攝影者會犯的第二大錯誤。別把趣味點放在畫面的正中央。這樣的影像通常效果不佳，看起來很乏味，因為感覺太靜態了。我們的視線會直接前往這種照片的中央，而不是經過一趟有趣的旅程才抵達趣味點。觀者會下意識地認為畫面中沒別的好看，於是就不想再看下去。

　　我們都看過（而且大多數人也都拍過）人臉放在照片正中央、腳被切掉，或者人的周圍留白太多的照片。這樣的照片很難讓我們了解照片中的人或是他周圍的環境。我們的眼睛會覺得偏離中央的主體比較有趣、比較生動，因此願意注視久一點。

令人印象深刻的對比元素

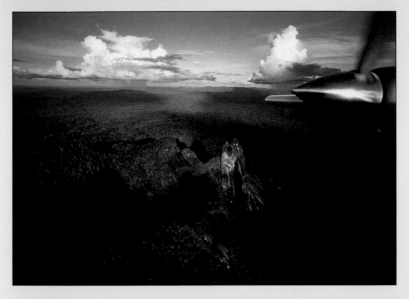

當時我在南美洲的一個小國蘇利南拍一個案子。那個國家85%是森林,我想捕捉到的除了當地森林的遼闊之外,更想呈現它與眾不同的美。最後我知道一定要飛到空中,才有可能找到一個好的取景點。

但未受破壞的森林有個難拍的地方,就是它從頭到尾一模一樣;未受破壞,所以也沒有任何重點特徵。在蘇利南中部上空一連飛了幾個鐘頭,我覺得好像在看一片無窮無盡的花椰菜田。正當我準備放棄的時候,我看見一座花崗岩山頭從樹冠中凸了出來。總算有了一個不同顏色和形狀的地形,可以成為我照片上的趣味點——在一成不變之中吸引目光的東西。我將飛機引擎也拍進來,讓照片多一項元素。

拍攝風景的時候,要花點時間透過觀景窗仔細觀察。看看草原上孤寂的農舍放在照片中央時是什麼感覺,然後把房子往左、右、上、下移動。哪一種構圖最吸引你?那就是你要拍的照片。下面幾節會幫你了解不同構圖技巧的效果,以及這些技巧如何幫你把影像的重心集中在趣味點上。

小訣竅

在厚紙板上割一個長方形的洞,做成取景器隨身攜帶。透過這個洞觀察景物,看看那是不是你真正想拍的照片。

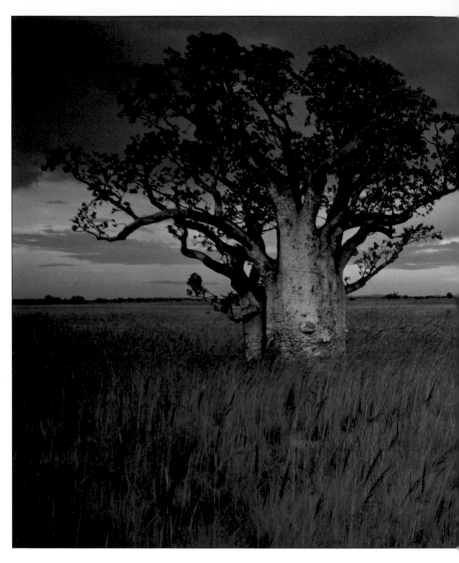

將猴麵包樹放在畫面底下算起三分之一處,讓我們覺得這棵樹守護著這塊平原,使這片澳洲景致看起來更有張力。

三分法

練習拍攝草原上的農舍時,你大概會發現,最討喜的構圖是把農舍放在左起或右起三分之一、距離上方或下方三分之一的地方。這個放置主體的方式就是三分法,是很久以前由畫家建立起來的慣例,從此受到廣泛運用。這個法則非常直觀:想像你的觀景窗上有兩條垂直線和兩條水平線,各位於水平和垂直方向三分之一的位置,形成一套九宮格。使用三分法,

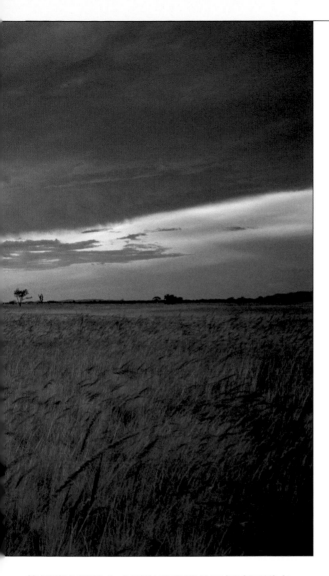

就是將主體放在水平和垂直線的四個交叉點之一，
這是最佳視覺位置。以三分法放置安排所得到的構
圖，在視覺上是最生動有趣的。

　　而要把主體放在哪個交叉點上通常很容易決
定，因為主體以外的其他東西不是會加強、就是會
削弱畫面的效果。在農舍的例子中，看一下天空和草
原，如果大面積的天空比較能表現你要的感覺，就把
農舍放在觀景窗的下三分之一處。如果草原在視覺

小訣竅

想了解焦點不放在中央的構圖方式究竟多有效，瞄一眼書店架上一整排的時尚雜誌封面就知道了。模特兒的臉通常在畫面右上方的區塊，頭微微轉向中央，因此我們的視線會先落在模特兒臉上，再往左方和下方移動。模特兒很少放在正中央的。

上比較有力量，就把農舍放在上三分之一處。至於該把焦點放在左邊還是右邊，通常取決於畫面中次要的元素，看看它是會加強還是分散注意力。

下次到美術館或翻閱畫冊時，注意一下三分法。你一定想不到它被運用的頻率有多高。

前景元素和景深

風景照另一個常見的問題是，前景往往出現太多不必要的空間。在我們的例子中，包圍農舍的草原有營造氣氛的作用，但很多風景照都有大片不必要的空白。畫面中的任何元素都要能說出關於那個地方的某些事。如果無法靠近主體以避免畫面出現太多空白，那就想辦法利用前景元素為平面影像增添深度，好讓那個空間發揮作用。

找找看附近有什麼東西適合這張照片的概念——比方花、池塘、樹木、大石頭、乾草堆等等。這個元素可能是很簡單的東西，例如一片碎石坡或是沙丘的邊坡，只要能表現這處風景的感覺就好。找一個角度，讓你可以用這個元素來填補空白，並能把視線引導到主體、也就是趣味點上。為了從最好的視角拍攝，你可能需要蹲下來或躺下來。

拍攝前景有物體的風景照時，最適合用廣角鏡頭。廣角鏡頭的景深很長，要把前景和主體都拍清楚，長景深是必要的。需要多少景深，取決於前景物體的大小，以及攝影者和前景物體的距離。如果這個物體很小，例如一朵花，你就得靠得很近，使它能讓人辨識，並占去夠大的畫面。為了得到足夠的景深，光圈大概要縮得很小（f/16或f/22），因此快門也要很慢。

只要快門慢於1/60秒，就要用三腳架；這時要注意如果有風，花朵會模糊。有的單眼相機有景深預覽鈕，如果你的相機也有的話，或者鏡頭有景深表，最好檢

雷蒙‧基曼的外拍實戰建議

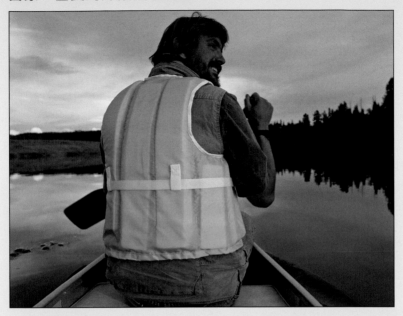

一、穿適合的衣服。拍照時,我不希望還會覺得冷、覺得熱還是覺得癢。衣著保持舒適寬鬆,才能專心把照片拍好。

二、有需要時儘管用三腳架,不過別受制於它。也別怕用慢速快門手持拍攝,意外拍到的效果可能特別好。

三、大部分數位單眼相機都有內建的彈出式機頂小閃燈,要準備一個柔光罩給這種小閃燈用。如果一時找不到背包裡的外接閃燈,只要有小柔光罩,機頂閃燈的效果也非常好。

四、拍完返回營地時,相機要繼續留在身邊;誰也不知道路上會見到什麼。在薄暮之下是拍出獨特動人影像的大好時機。

五、別只安於在一個位置拍攝,尤其拍攝知名景點更是如此。要用詳細的地圖,區域性的地圖集會把很小的路都畫出來,國家森林和國家公園出版的地圖也是如此。

六、別吝於貢獻你的時間和知識,別人會報答你的,而且世上總有你不知道的事。

七、對出現在你身邊的美保持清楚的意識,要從大範圍去感受,不要只是侷限於透過鏡頭看到的東西。要聞、要摸、要聽。一切感官的知覺最終都會進入你的作品。

在奧勒岡州這片沙漠上，一道陽光與起伏的山丘形成對比。

淺景深加上折射光，使畫面中的野花有的清晰、有的模糊。

查一下景深範圍，以確保照片的前景與背景都清晰。

請記得，鏡頭愈廣，景深愈長。而畫面的範圍愈大，背景的物體就會顯得愈小。若使用很廣的鏡頭，就不一定要靠那麼近去拍攝前景的一朵花，這樣你本來要拍的山頂在畫面上會變成很小一塊。請隨時記得你的趣味點是什麼，然後用其他的元素加以強調。

天空

天空有時是風景中很重要的一個元素，可作為拍攝主體，也可用來加強你所追求的氣氛。就和處理畫面中的其他所有景物時一樣，應該仔細觀察天空，決定你是要把畫面上的很多空間讓給天空，還是要讓天空盡量小。

以草原農舍的例子來說，大片的天空可能可以加強寂寥的感覺。如果天空是明亮的藍，飄著一、兩朵蓬鬆的白雲，可以把地平線放在畫面的下三分之一那條假想線上。如果天空是一片死白，大概讓它盡量小一點會比較好。

小訣竅

小心安排前景元素的位置，別喧賓奪主，反而讓人看不出你真正想拍的是什麼。

天空要是有戲劇效果，會讓風景照更有氣氛，所以要隨時留意天空的變化。暴風來臨前翻騰的雲層、從陰暗的天空中投射下來的太陽光束，或是一道彩虹——這些都是可以利用的攝影元素。多研究風景攝影師和風景畫家的作品，看看他們如何處理天空，將這些影像牢記在心，實地到外面拍攝時可做為參考。

如果你要把大片亮白的天空拍進來，測光時要特別小心。亮部太多的時候，相機的內建測光表很容易誤判而導致曝光不足。可用灰卡或曝光值相近的東西來測光，然後手動設定曝光組合。如果用的是自動模式，就輕按快門鎖定曝光值，再重新構圖拍攝。也可以用偏光鏡使天空的藍加深，提高藍天與白雲的對比。

視覺引導線

視覺引導線就像前景元素一樣，非常有助於使平面影像產生三度空間的感覺。如果運用得當，視覺引

小訣竅

拍攝穿透雲層的一道道陽光時，小心別對著光束測光，這樣測得的結果會失準。

在烏雲密布的天空下，一捆捆的麥稈顯得特別醒目；這張照片捕捉到冬天即將來臨的感覺。

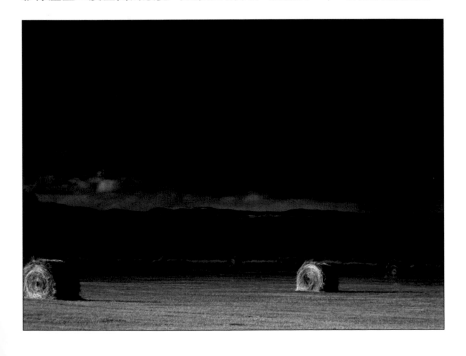

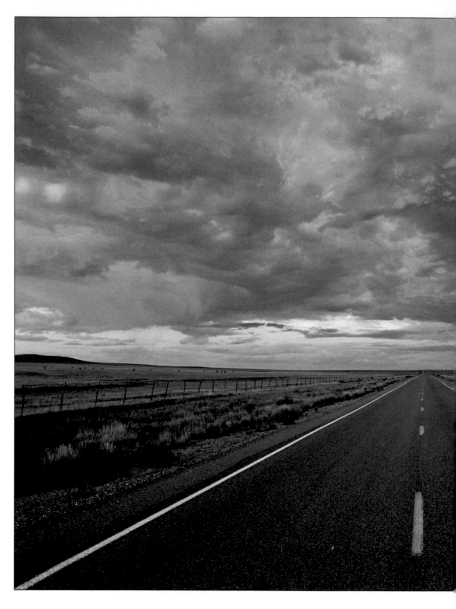

導線能夠帶領觀者的目光進入畫面，最後集中在趣味點上。在平面影像中，往遠方退去的線條看起來有匯聚感，因此溪流或道路在近處看起來比在遠處寬闊，我們的視線就會跟著這種線條進入畫面深處。

自然界有各式各樣的視覺引導線——最明顯的就是河川溪流、山脈或沙丘的稜線、森林界線等。但

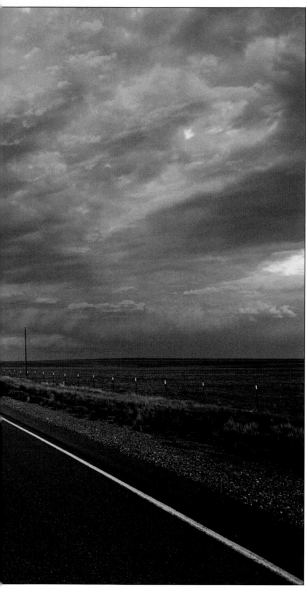

攝影者以完全對稱的構圖拍攝新墨西哥州這條杳無人煙的公路,除了帶領我們進入影像外,也表現出地平線一望無際、心曠神怡的感覺。想想看這個畫面若是在不同的時間拍攝,會給人何種不同的感受。

也要順便注意有沒有人為造成的線條,如道路、籬笆、圍牆。還可以找找比較不明顯的線條,例如岩石上的擠壓線、沙地上被風吹成的紋路、侵蝕溝、倒木等等。

　　再舉草原農舍的例子。說不定其中有一條蜿蜒的車道通往農舍,或者有一道籬笆橫亙在麥田之中,

小訣竅

不能靠近主體時，利用框景會很有幫助。框景能讓你在處理前景中的大片空白或是天空時，獲得別出心裁的效果。

或是已收割與尚未收割的農田之間形成的線。到處走一走，找一個可以利用這類線條把視線導向農舍的角度來拍攝。

用視覺引導線構圖時，別忘了考慮景深。如果線條始於畫面下緣，那麼線條和主體都必須清晰。如果這樣的景深對應的光圈需要很慢的快門速度，就可能得用三腳架。

框景

框景是另一項很有用的構圖技巧，也就是利用某個自然景物把主體的一部分、或是全部框起來。幾乎任何東西都能用來做框景——帶有幾片秋葉的樹枝、洞穴的開口，或是岩層上的洞都可以。

作為框景的物體所受的光可能與主體不同，所以要小心測光。讀取主體的曝光值，想想以這個曝光值拍出來的框景會是什麼樣子。可能你只要框景的剪影就好，如果不是的話，大概就要用閃燈補光拍出框景的部分細節。在這種情況下，可將閃光燈從正常出力依序遞減1/3格各拍一張，直減到1又1/3格，看看框景

構圖時，記得隨時找找看有沒有自然或人為的框景。框景能賦予畫面圖像感，使重點更集中。同時要考慮景深問題，是要像這張照片一樣景深很長，還是淺淺的就好？

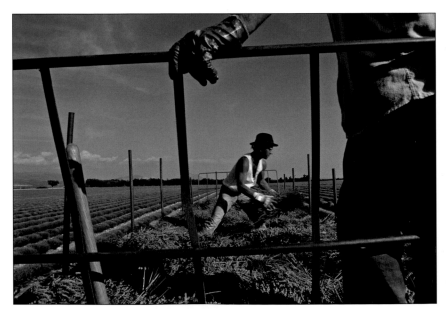

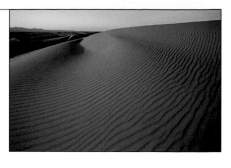

的效果何者最好。也要小心景深。有些當框景的物體最好清晰一點，有的則是讓它失焦比較好。想想看用不同的光圈，拍出來的景會有什麼不一樣。

作為框景的物體應該切合主題，並能為環境加入一個具有協調性或衝突感的元素，以提升影像的整體效果。此外框景能給人一種透過窗戶凝視的感覺，因此有助於將觀者的視線帶往主體。就這一點而言，在畫面中運用框景，就像為畫作選擇畫框。下次去美術館時，注意一下各種畫作上的畫框是什麼樣子，想想看若換成不一樣的畫框，作品看起來會有什麼不同。林布蘭的畫要是用細金屬框，感覺會很不一樣。

約旦一片沙漠上的風脊圖案；這種圖案只在光線較暗時才會顯現。尋找一天之中不同時段的圖案，當光線改變，圖案也會跟著改變。

重複圖案

自然界充滿了圖案——有的宏偉，有的小而隱密。勘察拍攝位置的時候，隨時要記得尋找圖案。重複的圖案和三分法、視覺引導線一樣，都能讓影像更生動有趣。圖案可能是一截截的樹幹、波浪般的沙紋、垂懸在樹枝上的冰柱，或是從飛機上看到的一塊塊農地。

圖案可以當成照片的主體，也可以用來引導視線或作為框景，以強調趣味點。把圖案當成拍攝主體時，就要選用能加強重複感的鏡頭。例如拍攝成排的樹幹，可以用長鏡頭壓縮樹與樹之間的距離；若是從空中拍攝農地，可以選用夠廣角的鏡頭，以呈現由許多方塊構成的圖案。廣角鏡頭配上低角度，也能拍出很好的效果。例如拍攝沙丘上的風脊時，可以試試看躺下來、用廣角鏡拍攝，讓一道道沙脊往遠方匯聚過去。

要透過不同的鏡頭觀察，並多多移動位置，找出你覺得最有趣的角度。若是在河邊或湖邊拍照，可以尋找樹木、山脈或其他景物在水面上的重複倒影。

也要留意是否有哪個單一元素打斷了圖案的連續性：可能是其中一截樹幹的顏色不同，或是有一塊岩石突出水面，干擾了漣漪的同心圓圖案。這種元素因為與眾不同，而更能凸顯圖案的效果。拍攝這樣的照片時別忘了三分法——最好不要把那個突兀的元素放在照片中央。

形狀與色塊

風景中有些圖案比較隱約難辨。同一色彩、或是色彩不同但階調相近的色塊，都能加強影像的效果，並賦予深度——例如把一叢圓圓的綠色灌木安排在前景，中景是一塊長滿苔癬的大石頭，背景拍進一棵茂密的櫟樹。顏色和形狀構成的重複韻律會很討喜，也可以帶領觀者的視線進入畫面。

線條

線條除了能引導視線進入畫面之外，也可以作為圖形元素。找出可用於構圖的線條，無論是細微的還是顯眼的都可以。例如樹叢底部可能構成一條水平線，將樹叢和原野分隔開來，而樹冠頂或許又是另一條水平線，形成重複的線條。你想傳達什麼樣的氣氛？水平線傳達的通常是平靜，垂直線強調力量，而對角線則蘊含動態。

用人和動物作為尺度對比

我們觀賞風景照時，腦子會根據從前的經驗進行一連串的調整。比方說，我們已經看過太多大提頓國家公園、大峽谷、老忠實噴泉的照片了，所以輕易就能想像出畫面中景物的大小。而要判斷不熟悉的地方或是景物的大小就困難得多，因此我們往往要借助某個能立即辨識的元素（通常是人或動物）作為一張照片的尺度參考。看見一個人站在一棵櫟樹旁，我們馬上就能明白這棵櫟樹有多高大，田野上要是有一頭

小訣竅

我們通常會去找細節，因此有時候比較難以察覺色塊和形狀的存在。可以瞇起眼睛觀察，這時細節會變模糊，看見的東西就是團塊狀的。

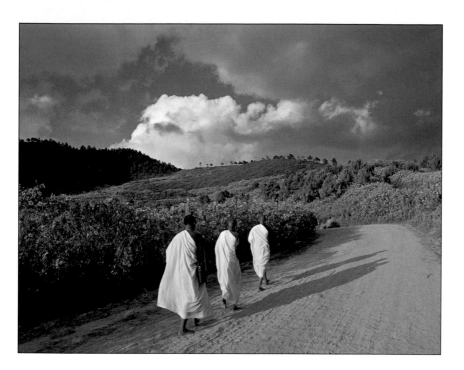

牛，我們也能很快理解這片牧草地大概有多廣闊。

利用人和動物的方式有兩種：一是用它作為前景元素，二是把它放在主體旁邊。如果是當作前景，處理的方式就要比照其他元素。要思考安排的位置和景深。讓一個人站在前景靠畫面邊緣的地方，凝視著山谷，除了增加影像深度，也能作為尺度的對照。如果拍的是懸崖，不妨等崖底有登山客走過再拍。若要讓人感受到懸崖壯闊的氣勢，可以退遠一點，用望遠鏡頭拍攝，讓崖面填滿畫面，上端剛好切到崖頂，把人安排在底部，如此懸崖就會以充滿壓迫感的姿態聳立在人物上方。

凡是能夠讓人立即分辨出大小的實物，都能當作照片上的尺度對比，不過這個實物一定要適合這張照片的題旨。

負空間

畫面中有留白，不代表就是浪費了那個空間。負空間的概念就是利用這樣的留白，來強化影像的主題。

從畫面上的三位比丘，我們可以明確得知泰國路邊這一片向日葵的規模。比丘的影子和道路都是視覺引導線。

觀察再觀察

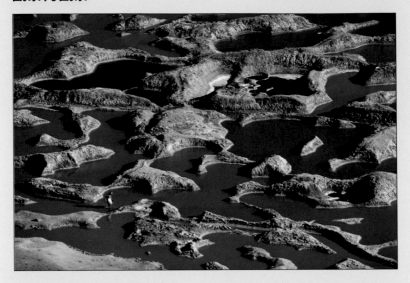

我
在肯亞北部花了一下午的時間拍攝馬加多火山口；這裡是牲畜重要的礦物質來源。從我所坐的火山口邊緣往下看，看到的大多只是平淡無奇的褐色和綠色的色塊。但我用雙筒望遠鏡看的時候，底下的湖就活起來了。我的望遠鏡相當於600mm的鏡頭，將那些水坑壓縮成一個由形狀和顏色所組成的抽象平面。其中有人在走動，收集泥巴。

我衝下火山口跑回車上，拿了600mm鏡頭，再爬回火山口。我把鏡頭擱在相機包上放穩，取好景，開始等人走進畫面裡。照片上的婦女約在畫面三分之一處，往畫面中間走，這就是利用三分法的構圖。她還有另一個重要性——少了她，看照片的人就無從得知這個場景究竟是像沙坑那麼大，還是像足球場那麼大。

要傳達寂寥或孤獨感的時候，特別適合運用負空間——如兀立在沙漠中的一株植物、冒出海面的一塊孤岩等等。把留白處想成一件實物，和其他元素一樣，然後想想怎麼安排它的位置。要讓留白的空間規模和主體維持適當的平衡，才能加強你要傳達的訊息。

去除不要的元素

　　觀景窗中看到的每一樣東西都會成為影像的一部分，也都應當有存在的理由。務必小心觀察。看到不相干的東西，就要改變視角或移動位置；出現任何一樣對這個影像沒有幫助的東西，就要把它擺脫掉。

　　風景照中最常見的無用元素是電線、電話線、電線桿和遠處的房子。也要留意比較不明顯的雜物——如跑進畫面的樹枝、垃圾等等。仔細評估觀景窗裡的影像，一定會有收穫。拍攝時沒注意到的小細節，等你看到照片時大概就會發現了。而其他人則幾乎是必定會發現的。

全景照

有時某個景範圍太廣，以傳統的影像格式無法容納。要把一望無際的大草原、山脈或是都市景觀完整拍下來所需要的畫面空間，可能只有全景格式可

負空間的運用，將沙地和天空視為一體，讓撒哈拉沙漠更顯遼闊。這張照片所用的三分法也有助於強調遼闊感。

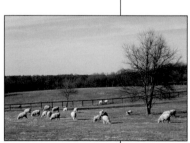

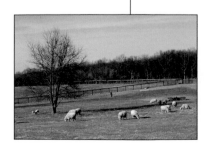

以提供。不久之前,大多數人都不可能拍出好的全景照──但現在不一樣了。

數位攝影改變了全景照的製作。在近幾年來相機和軟體的大革新之前,要取得全景照不是需要用到特殊的器材(通常很昂貴),就是得在暗房花上大量的時間和心力。全景底片相機有的是用超廣角鏡頭,有的是鏡頭可以弧形轉動,因而得以在比一般更長的底片上記錄下140度到360度角的景色。

用普通底片相機拍攝全景照,得小心地拍攝多張頭尾重疊的影像,沖洗出照片之後再辛苦地剪剪貼貼,組合成一個畫面。這兩種方法當然都還是行得通,有好幾個廠牌的數位全景相機也是利用和底片機相同的原理合成數位全景照片的。但數位成像技術為不打算投資特殊相機的人革新了全景攝影。雖然還是得拍攝多幅影像來組成全景照,但現在你只管拍照,剩下的事全都交給電腦、甚至相機就可以了。

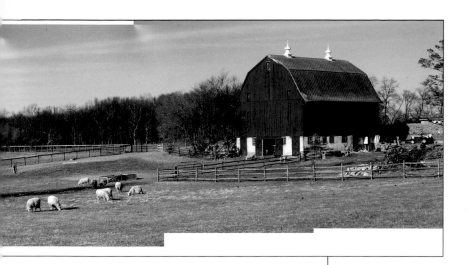

拍攝全景照

要得到出色的全景照，必須細心規畫、拍攝所需的每一幅影像。關鍵在於一貫性——視角、曝光和白平衡都要一貫。

拍攝個別影像時，不要變換位置，也不能把鏡頭拉進、拉遠。如果是拍攝兩張來合併，兩者的光線大概差不了多少；不過如果要拍四、五張以上，就有可能有的地方陽光充足，有的地方是逆光。要讓最後得到的全景照看起來很自然，拍攝時你可能得按住曝光鎖定鈕，讓相機的自動曝光功能暫時擱置，或者用手動模式拍攝。如果不這樣拍，可能會得到一張光源方向不一致的奇怪全景照。

拍攝個別影像可以手持，但使用三腳架通常效果會最好。要確保三腳架穩固，並保持水平。如果常拍全景照的話，可以投資一支附有氣泡水平儀的三腳架，以快速調整水平。拍攝之前，先把相機沿著你要拍攝的區域搖一圈，看看地平線是否始終維持水平。有的三腳架裝上相機時，

拍攝全景照前，先把你要拍的整個畫面記在腦子裡。這五個影像單獨看來並不特別吸引人，但合在一起就成了一張美妙的全景照。

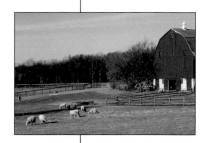

相機不是在中心軸上，所以要注意是否偏斜。

　　一個概略的原則是讓相接的影像重疊25％至40％，這樣軟體比較有充足的資訊以準確合併影像。在距離畫面邊緣約三分之一的位置找一個地標物，然後轉動相機，讓地標物挪到另一邊的三分之一位置（由左到右或由右到左拍攝都可以，如果是直幅的全景照，那就由上而下或由下而上）。有些相機（如HP的一個系列）在螢幕上會顯示重疊區域，攝影者可以很容易將各影像一一對準。

　　照片拍完後，在螢幕上確認一下。許多相機有多重影像預覽的功能，可以一次看到多個影像。有些相機甚至內建接合功能，讓使用者預覽、儲存個別影像以及全景照。

　　如果相機沒有合併畫面的功能，可以將照片輸入電腦，用影像處理軟體來合併。許多熱門的軟體程式都有接合的功能，用起來通常都很簡單，只要找出要用的畫面，按幾下滑鼠就好。不同程式的接合功能名稱也不一樣（例如在Adobe Photoshop®稱為Photomerge），可能要進入軟體的說明功能表尋找

角度很重要。為了取得理想的視角，別怕蹲下、趴下或擺出很拙的姿勢。

喬·沙托瑞的外拍實戰建議

一、最常毀掉一張照片的就是糟糕的背景。我習慣從背景開始構圖。

二、晴天時，清晨和傍晚的光線最好；陰天則整天都好。

三、拍照要有選擇性。我會用「老婆妳看」法則來判斷。我和我太太開車出去，當我看到某個景物，它的有趣程度是否會讓我不管她在做什麼都要打斷她、指給她看？如果不是的話，拍出來大概也不會有多好。

四、多帶一些防蚊液，準備一頂大帽子，還要有大量的飲用水。

五、相機背包很礙手礙腳。我喜歡穿有很多口袋的背心，把器材都放在背心裡。

六、大家都說鞋子很重要，一點也不錯。可是別忘了襪子也重要——穿好襪子走久了才不會起水泡。

七、帶一條閃光燈連接線，這樣才能離機使用閃光燈。打燈的角度會有很大的影響。

八、別讓看照片的人覺得無聊。如果照片無法抓住他們的目光，他們就會懶得認真看。

九、就算你覺得已經拍到你要的照片了，還是要繼續拍。你可能會很訝異自己竟然還想得出別的拍法。

十、再多帶點防蚊液。

「全景照」的使用說明。

　　如果軟體處理之後，看起來對得不太準，可以拖曳個別影像來微調全景照。如果是用底片拍攝，將照片掃描進電腦，一樣可以用軟體製做全景照。

在人與大自然相遇的地方

喬·沙托瑞在內布拉斯加大學林肯分校攻讀新聞學位時愛上了攝影。他說:「我只想待在暗房裡。其他的一切都像在阻礙我。」

沙托瑞在《威契塔鷹報》(Wichita Eagle)擔任攝影師,之後成為攝影主任,前後六年,除了攝影技巧獲得很大的磨練之外,也愈來愈熱衷於報導人類活動與自然界遭遇的故事。沙托瑞於1989年開始為《國家地理》雜誌工作之後,這樣的報導主題,配上他常常不按牌理出牌的幽默感,就成了他的註冊商標。

「風景的重要性在於它所提供的環境脈絡。」他說,「但風景照可以說是最難拍的照片;就連『風景』這個詞都有一種昏昏欲睡的感覺。風景要能歌唱才行。」他解釋道,「必須讓人看得目瞪口呆,這一點不能比任何其他類型的照片遜色。所以我總會想辦法在照片裡加點東西。大家都知道花長什麼樣子,所以我就用廣角鏡頭、用非常近的距離拍一朵花,讓人可以看見這朵花生存的環境。這就讓照片有了意義和觀點。花上面要是有一隻蜜蜂,那就更有內容了。」

沙托瑞繼續說道:「照片要能把人帶到地方去,否則人會沒有耐性看照片。」沙托瑞相信照片也應當要能讓人想關心那些地方。近期他在《國家地理》雜誌拍攝過的報導,包括〈巴西的蠻荒溼地:潘特納爾〉、〈鑽探大西部〉和〈北美灰熊〉,都反映了他對自然界的關懷。「我現在的動機是呈現出哪些地方遭遇了險境、以及何以遭遇險境,」他說,「讓大家看看人類對土地的影響有多麼嚴重。」

沙托瑞以震撼人心且發人深省的照片聞名,擅於以並置的景物展現衝擊力——例如一架巨大的噴射機從一隻纖細的蝴蝶上方飛過,野生馴鹿隔著一片被煉油廠占據的凍原遙相對望。其中也少不了幽默,有的藏在雪貂的眼神之中,或在大絨鼠好奇的表情裡。

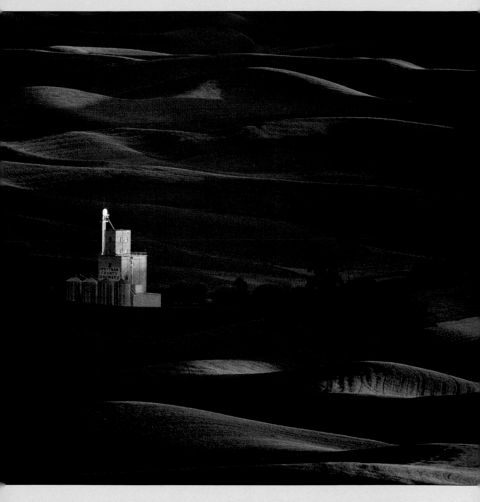

最近,沙托瑞時常在日出前、日落後的微光中拍照,並用閃光燈補光帶出前景的細節。他說:「我們很容易會想要直接對著升起或落下的太陽按下快門,但這樣只拍得到剪影。但這時在太陽對面的地平線上,光線往往非常迷人,一切都蒙上了美妙的光暈。」

「把世界看成一個舞台,」他說,「然後為它尋找完美的光線。好畫面就在那裡。」

沙托瑞等到了向晚低垂的陽光,讓這幅美國中西部的平原風光變成宛如一艘奇特的船航行在起伏的綠色海面上。

簡潔有力的輪廓，配上一抹單純的色彩，構成了一幀寧靜的畫面。

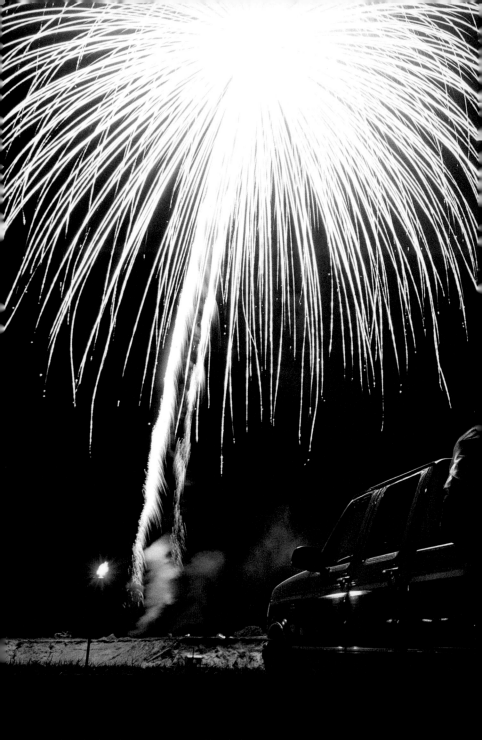

用閃光燈為前景補光，使畫面的細節和氣氛更完整。

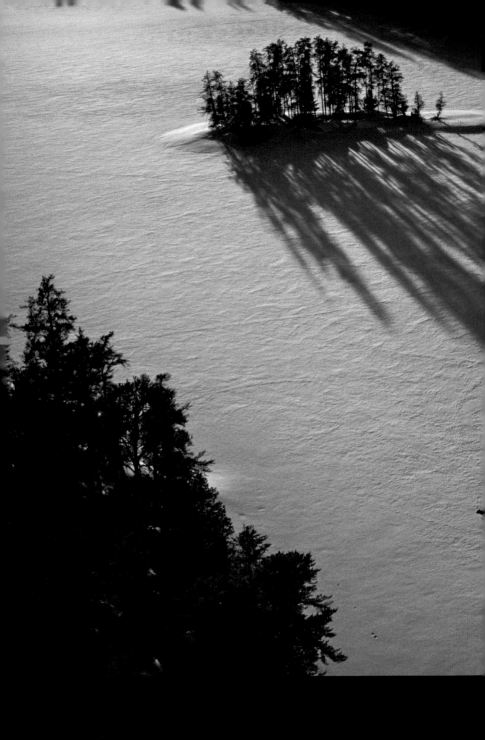
明尼蘇達州這群狼的地盤在斜長陰影的烘托下，呈現出空間的深度與遼闊感。

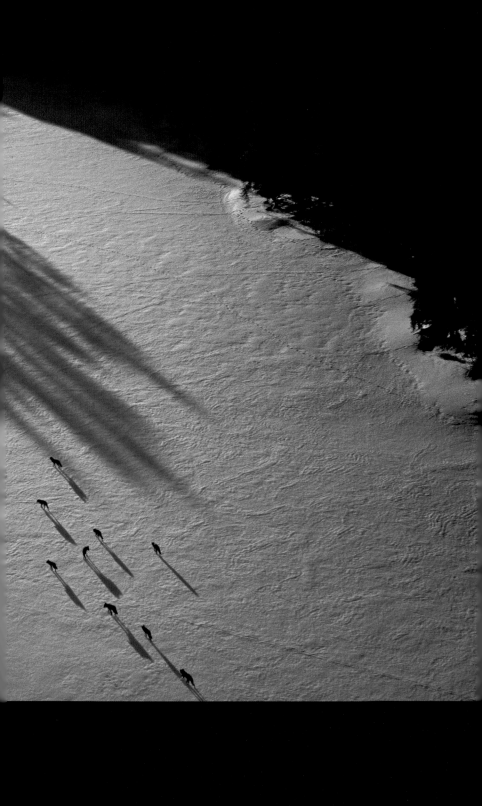

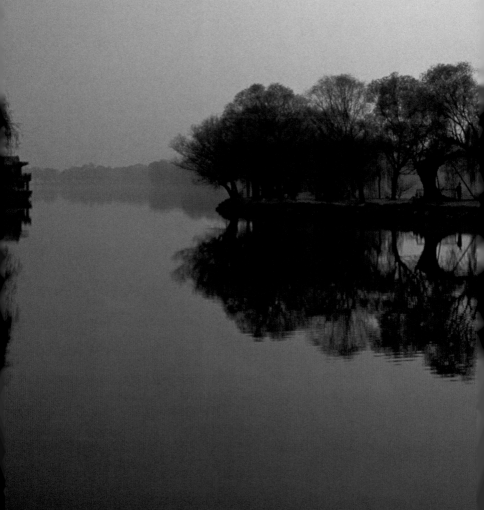

第三章

善用光線

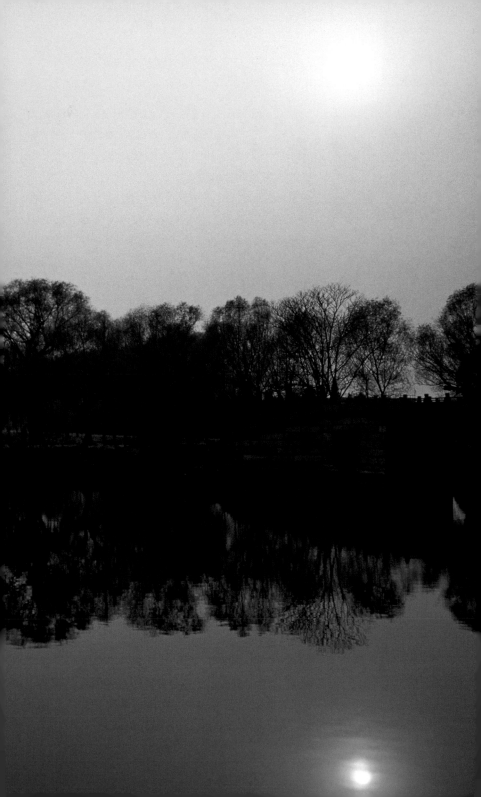

3 善用光線

黃昏是製造氣氛的好時機。以稍慢的快門拍出燈火，同時凝結威尼斯船夫移動的身影。

前頁：中國昆明湖中倒映著落日，形成一片近乎單色的畫面，反映出獨特的氣氛。

出色的風景照，記錄的不僅是一個地方的樣子，也記錄了那裡的特質。在戶外注視自然中的某個情景時，會有獨特的感覺，而拍攝的照片應該將這種感覺傳達給觀看者。前文提過，請思考一下若要描述某個地方給朋友聽，你會用什麼形容詞，以及要用畫面傳達這個形容詞的意義時，該怎麼做最理想？拍照時選擇的時刻和季節，會大大影響到別人對這個地方的理解。有哪種天氣比較好嗎？利用清晨的光線會不會最好？換個季節是不是更適合？

利用現有條件

風景攝影中，最需要計畫與耐心的部分，是找到理想的光線和天候，以傳達攝影者對一個地方的情感。有時得一連幾天回到那個地方，甚至幾個月後再回去，才能拍到真正想要的照片，不過好影像值得費工夫。

當然有時無法回到同一個地方。這時就只好盡力而為，利用構圖或其他技巧，拍出當時情況下最好的照片。我們對天候莫可奈何，但可以把現有的條件利用到極致。

一天中的不同時刻

想了解光線對某個景的影響，最簡單的方式就是觀察家裡或辦公室窗外的風景。來做個小練習，在四季的晴天和陰天的清晨、正午前後以及傍晚看看窗外。同樣一個景，每次看到的形貌和感覺一定都很不一樣。你可以把它的形貌和感覺用文字記錄下來。更好的做法是每次都拍照，最後把照片全部放在一起，比較一下這些照片給你的感覺。

　清晨和傍晚時的光線比較溫暖,因為這時光線比較長,光譜組成偏向紅色端。這種光線看起來,比正午時刻較白、較刺眼的光線舒服。而且這時影子也比較長,能突顯立體感,讓一個景的輪廓更鮮明、更清晰。多雲的陰天,光線較藍,因此一切景物看起

洛磯山脈一景。天空色彩飽滿時,可將天空當成主體。

來比較冷，而且缺乏陰影，景物顯得平板。同樣地，室內的如果用溫暖的白熾燈泡，和用日光燈時的感覺就大不相同。光線影響氣氛，而了解其中的道理，更能讓拍攝出的影像傳達所要的感覺。

不過以上的說明，並不是要人只在晴天清晨、

主體逆光時,最容
易表現透明感。如果
要正對太陽拍攝,測
光時要特別小心。

傍晚的溫暖光線中拍照。拍攝的時機取決於想傳達
一個地方的什麼概念、那地方給攝影者什麼感覺。
有些影像可能需要強烈的光線,也可能需要用到正
午時分沙漠裡氤氳的熱氣。也有些主體適合在陰天
柔和的光線中拍攝。

氣氛

光的特質是攝影中最重要的元素之一。畢竟
「攝影」這個詞的英文「phtography」是來自
希臘文，原意是「光線繪畫」。一個影像的一
切特性，從主體看起來的樣子，到影像傳達的
氣氛，都會受光線影響。而光線不斷變動。一
天中不同的時刻的光，都有自己獨特的性質（照射
方向和顏色等等），不同的天氣、季節中的光也不一
樣。不同性質的光，適合不同的景色和氣氛。粉刷房
子時，會按照房間需要的氣氛來選擇顏色。同樣地，
也應該用心選擇影像適合的光的性質。

季節

在一年的不同時候，一個地方不論在外觀上或感受
上都不一樣，可以用季節的特性強調風景照要傳達
的感覺。如果像前面建議的，從家中或辦公室的窗
戶往外拍照，注意一下同一個景在一年裡的不同季

形式比細節重要
時，可以利用逆光。
注意這張照片中，
攝影者以橫梁擋住
了太陽。

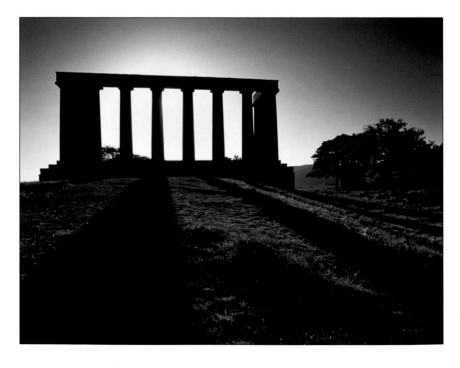

布魯斯 · 戴爾的外拍實戰建議

一、簡化裝備，器材在精不在多。需要靠近或後退時不如動動腳，往往比忙著應付那些害你行動不便的器材要快。

二、一支好的三腳架對風景攝影很重要。要等待最恰當的光線，只要你的相機是放在三腳架上，你就可以好整以暇做好準備。使用漸層減光鏡時尤其少不了三腳架。不過別讓三腳架決定你相機的位置。選擇相機的位置要非常小心——即使只有一、兩吋之差，結果也可能大不同——選定之後再放腳架。

三、注意太陽什麼時候會剛好在雲的邊緣。這時的光線會讓前景變得柔和，雖然你幾乎無法察覺。

四、留意雲朵在場景中投下的陰影。雲影可以為畫面增添深度。

五、觀察太陽和雲的位置時，不要直視太陽。用手拿著太陽眼鏡，透過鏡片觀察太陽和雲的倒影。

六、如果要用漸層減光鏡，要小心決定漸層線的位置，讓線融入風景中的天然線條，必要時可以轉斜。按下快門時光圈會縮小——因此漸層線會比你從觀景窗看到的稍微清楚一點。不要只在拍天空時才想到用減光鏡；如果前景的光線太亮，也可以上下顛倒過來用。

七、陽光是很好，不過起霧、下雨我更喜歡。陰鬱的光線可以拍出有戲劇化效果的影像，而下雨天的綠有一種神奇的魔力。

八、穿一雙好鞋（我是在肩膀、腳踝骨折之後才學到這個教訓）。

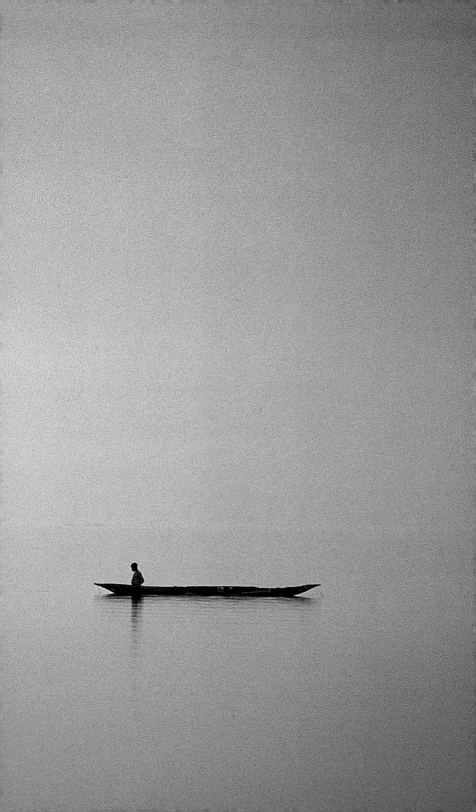

節，看起來有什麼差異。景色的氣氛變化之大，就像人的心情一樣。

利用季節特有的光線和元素為你的影像增色。如果拍攝的是山，可以用一片野花作前景，突顯春天的感覺。冬天可以讓冰凍的溪流入鏡；秋天時，可以拍攝葉片色彩繽紛的樹木。思考有什麼元素能表達你拍攝的季節給人的感覺。不過別落於俗套。花顯然表示「春天」，冰柱則表示「冬天」。找點不同的方式關注這些主體——不同的角度、不同的鏡頭或不同的背景都好。拍攝出的影像總是要能反映被攝的主體是如何讓攝影者感動，並且捕捉到攝影者想拍攝這些景物的原因。

利用順光

我們拍攝風景照時，陽光通常從我們背後照向景物；這是我們平時觀看事物的方式，也是景物通常給我們的印象。拍攝時最討喜的光線，是太陽以大約45度角照射主體時的光線。不過這並不是不變的鐵則，要多移動位置，觀察光線的角度如何影響一個景。

呈45度角時，陽光會讓景象有立體感，投下的影子能讓主體像浮雕一樣凸顯出來。如果太陽在拍攝者的正後方，和被攝主體垂直，拍攝出的風景就會顯得平板，少了讓景物有深度的線條。前文說過，太陽愈低垂，影子愈長，光線也愈溫暖。順光拍攝通常最能展現一片風景的顏色，讓相機能捕捉更多細節。

側光

側光可能產生非常驚人的效果，主體的一側完全光亮，另一半則陷入深沉的黑暗。如果想要拍出形狀和圖案式的照片，可以用側光加以強調。

拍攝側光時，曝光可能較難處理。內建測光表

是平均測光，受光側可能曝光不足，陰影側可能曝光過度。正確的方式是靠近完全受光處，或用相機的點測光功能，讀取亮部的測光值。

逆光

尋找好畫面時，別忘了回頭看看。逆光可以用來創造出漂亮的效果，表現出主體正面受光時隱而不顯的特質。葉片、冰柱、麥穗周圍羽狀的麥芒——各式各樣的東西逆光時看起來都很美，可能表現出完全不同的特質。

逆光比順光更難處理，因為逆光時，畫面中的對比通常很大。逆光拍攝一個景時，要細心觀察。你希望其中的哪個部分適當地曝光？希望看到哪個部分的細節？如果天空占了大部分，天空的亮度可能壓過整個景，讓測光表失準，其他景物都曝光不足。如果天空是重要的元素，這樣無妨。如果不是，那麼最好嘗試別的構圖方式，讓天空的比例大幅減少。如果在畫面中保留大塊的天空，又以前景逆光的景物測光，天空會「爆掉」，分散注意。

主體逆光時，通常還是會想看到主體的細節，並讓輪廓微微發亮。這時應該對主體測光，並思考其他景物會如何呈現。有時你會希望主體只有剪

不同光線下的同一個影像：如果剪影讓人覺得太生硬，可以用閃光補光賦予前景主體的細節。包圍曝光時調整閃光燈，以得到需要的光線。

閃燈補光

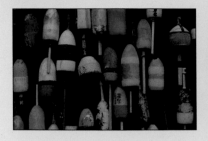

少了閃光燈（左圖），浮標顯得暗淡。打了閃光燈（右圖），浮標就鮮活起來。

在拍攝鱈角的一個採訪時，發現一面牆上掛滿了鮮豔的浮標。那天烏雲密布，天色灰暗，顏色變得鈍鈍的，就像左邊畫面中的影像。我要的鏡頭不是這樣，於是我拿出閃光燈。直直朝那面牆打去的電子閃光燈效果太過；浮標上的白會反射光線，產生熱點，並在後方牆上投下強烈的影子，而且壓過周圍的光線，破壞情調。閃光補光的重點是增補足夠的光，帶出顏色和細節，但效果必須自然。

我想讓閃光燈的光色變暖，因此在燈上貼了一層很淺的橘色膠片。這個小技巧讓閃光燈打的光更接近清晨、傍晚陽光的色溫。我用一個塑膠的白色小罩子讓光散射，讓陰影變柔和。

照常測光，設定好光圈和快門，然後嘗試閃光燈的不同強度。我用的通常是將出力逐漸減小，每次減1/3格，直到最小。有些景只需要一點點補光。拍攝右邊的畫面時，閃光減2格，拍出的影像顏色鮮明，而且後方牆上的細節更多了。如果沒看到左邊那張照片，可能看不出補過光。

影，就可以讓背景正常曝光，讓主體襯著背景拍攝。其實拍攝日出或日落時，就是在拍攝逆光的景。

何時需要補光

位在前景的主體往往會在陰影裡，或與背景的亮度

不一致。這通常發生在逆光的情況，不過也可能發生在樹木、峽谷壁或別的景物投下影子時。如果想拍攝的影像最重要的是外形（例如樹的輪廓），就將主體調整為剪影。這種情況下，比起一清二楚的樹木，把樹拍成圖形般的輪廓更有趣。不過如果需要樹木的細節，就得補光。補光也有助於解決正午陽光過亮的問題，讓主體上的影子變柔和。如果拍攝時的光線不甚理想，可以用反光板或閃光燈，將似乎不太好看的畫面拍成不錯的照片。

　　一般而言，攝影時要關注的是前景和較靠近的主體。思考一下想要主體呈現多少細節。觀看者無法看清楚遠方的景物或細小的景物，因此這些景物可能較不重要。如果真的重要，則不論距離多遠，都可以補光。

　　使用反光板時，將反光板設在景物旁，如此補光的效果才看得出來。務必把反光板藏好，藏在石頭或其他遮蔽物後，不能被相機拍到。如果用的是閃光燈，設好輔助閃光燈，以及按下快門時會啟動的遙控觸發器。要確認輔助閃光燈能接受發射器或其他能啟動感應器的棚燈訊號，同時鏡頭中不能看到感應器。可以用多個反光板或透過感應器觸動的棚燈來補強數個物體上的光。

反光板

只要是白的東西，幾乎都能把光反射到主體上——可以用白色紙板或畫圖紙、床單等等。也有幾種市售的反光板，有些做成小包裝，方便攜帶。有些一面是白色，另一面是金色，金色的反光較強，而且對比強烈，色溫比陽光溫暖。

　　移動反光板增減光線時，直接觀察主體，就可看到反光板造成的效果。反光板距離主體愈近，反射的光愈強，你看起來最順眼的光線，大概也會是拍出來效果最好的。思考一下在主體上想強調什麼效

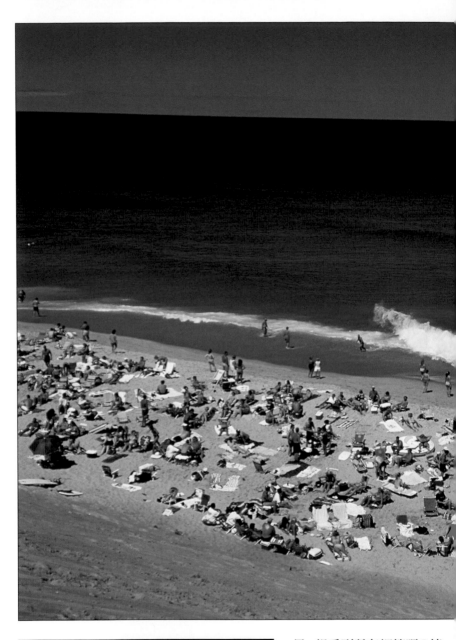

小訣竅

廣角鏡頭可能有鏡頭耀光的問題。可用手或厚紙板替鏡頭擋去太陽,不過小心別入鏡。

果,想看到所有細節嗎?接著要設法讓主體上的光和背景一樣或近似。如果希望主體稍暗,就減少打到主體

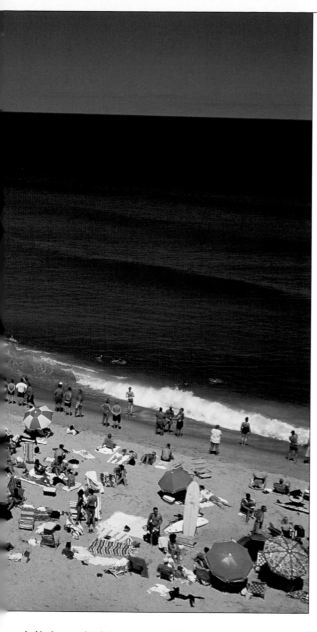

從遠處拍攝，讓海灘上的人成為這片風景中的元素，讓我們了解這片風景的特色與迷人之處。

上的光，一直減少下去，主體就會變成剪影。

閃光燈

也可以用閃光燈為鏡頭中的主體補光，而反光板的

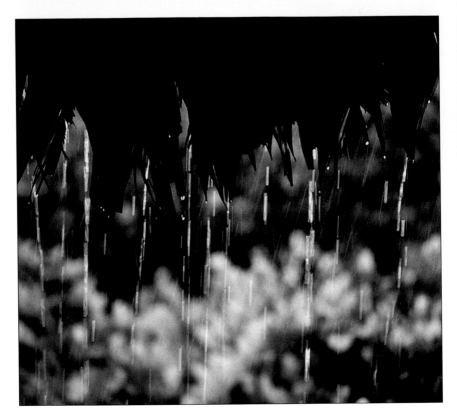

慢速快門捕捉了雨滴落下時的線條,讓我們彷彿置身宏都拉斯的這座森林。

原則對閃光燈都適用。想想你要為主體補多少光,然後依此調整閃光燈。

　　大部分新型的閃光燈都有調整出力的功能,通常是每次增減三分之一格。不調整的時候,閃光燈打出的光會讓主體和鏡頭中其餘部分一樣亮。如果要呈現所有細節,這樣可能剛好。但如果要稍暗,視需要的效果,可以將出力減1/3、2/3格或一滿格,甚至更多。

　　如果閃光燈裝在機頂,打的光就會直射主體。將閃光燈轉到側面,可以讓光線稍微不那麼直接。大多的閃光燈都有連接線,可從相機上拆下來而仍然能夠傳輸訊號。切記閃光燈的距離有限,不可能用相機上的閃光燈打亮遠方的景物。這時需要更靠近拍攝,或使用輔助閃光燈。

曝光與包圍曝光

最糟糕的是出外拍照回家後,發現有的影像除了曝光之外,一切完美。所以一定要考慮到曝光。

現代相機的測光功能十分先進,但即使如此,仍可能失準。從觀景窗觀察時,想想所見景物的階調如何。如果要拍攝的是海灘、覆雪的山丘或有大量天空的景,內建測光表容易曝光不足。如果你看到的景物很暗,相機就會曝光過度。可用本書封面內側的灰卡,或場景中階調相當的景物來測光。

任何情況下都可用包圍曝光,尤其是時間充裕的風景攝影時。風景的反差通常很大,有些部分很亮,有些很暗。包圍曝光能確保至少得到一張曝光恰到好處的照片。

要包圍曝光的另一個原因是,快門是由機械控制,並不是百分之百精準。快門速度設為1/125秒時,實際的曝光時間可能不是1/125,而是1/100或1/150。因此需要以包圍曝光加以補償。

包圍曝光最常用的方式是拍三張照片——一張按測光結果,一張曝光量減半格,一張加半格。有些相機的程式甚至自動進行。如果一個景的光線很難抓對,包圍曝光的調整範圍就要大幅增加。但相機的小螢幕中可能無法準確判斷結果。

<div style="border:1px solid">

小訣竅

如果要在一個地方待幾天,不妨事先查好長期天氣預報,排定在最適合特定主題的天氣拍攝。

</div>

天氣

每種氣候都有自己獨特的光線性質和氣氛。思考一下,哪種天氣最能傳達你要的感覺。如果希望森林看起來「陰鬱」,起霧的日子就比晴天適合拍攝。切記所謂的壞天氣不應該成為出門攝影的阻礙。拍照時需要的可能恰好是壞天氣。

晴天

最常拍攝風景照的天氣是晴天——就是晴天大家才

想出門；晴天裡不但感覺很好，而且什麼都好看。不
過先前提過的一些事情，可別忘了。

　　清晨和傍晚時的光線比較溫暖，通常最討喜，
而這種光線下，風景常常也最好看。早早出門，晚點
回家，以利用低角度的陽光。在勘景的時候，要思考

哥本哈根一景。城市也有有趣的風景，尤其在霧中；霧會賦予城市一種陰森的感覺。天氣不好的時候，也要出門攝影。

早上、下午陽光照射的樣子，做好計畫以在最佳光線下拍攝。

　　不過拍攝時間並不是非得在清晨和傍晚不可。如果拍攝特定風景要強烈或刺眼的效果，在中午最容易達成，那就別怕在中午前後拍攝。在中

午拍攝時，可以用反光板或閃燈補光，增添前景主體的細節。

如果鏡頭耀光有益於整體效果，也可以讓鏡頭耀光出現在畫面中。但要特別留意。做得對的話，鏡頭耀光能強調「炎熱」的感覺，但略有偏差，就會讓影像變得霧茫茫。如果相機有景深預覽鈕，就能事先檢查鏡頭耀光的效果。不希望有鏡頭耀光的話，可用遮光罩使耀光減弱。

陰天

太陽沒在照耀，不表示不能拍風景照。陰天也有很多種，有烏雲低垂的昏暗陰天，也有白雲鬆軟的明亮陰天。雲朵密布的天空能讓風景更有氣氛，也能拍出晴天時所沒有的感覺。

如果天中的雲不太厚，而且形成有趣的圖案，不妨把雲變成構圖的一部分。如果只是薄薄的一層白色，在照片中只會一團是白，因此構圖時最好縮小天空占的比例。不過鏡頭裡白色的天空很多的時候，要小心測光——測光表容易曝光不足。

雲層厚的時候，也能拍出美麗的風景照，因為透過雲層的光變得淡而柔和，使色彩更為飽和。尤其拍攝秋葉這種鮮豔的色彩很重要的照片時，雲層厚反而是優點。低ISO值因為粒子細、顏色的表現力佳而廣受喜愛，若拍攝時的ISO值低，要注意景深。雲層厚時，光線容易不足，因此可能要用很慢的快門速度（加上三腳架）來得到需要的景深。

雨天

下雨時可以拍出一些漂亮的影像，所以別因為怕淋溼就不出門——只要盡量保持裝備乾燥就好。雨能增添氣氛，尤其適合拍攝陰鬱的畫面。首先要思考

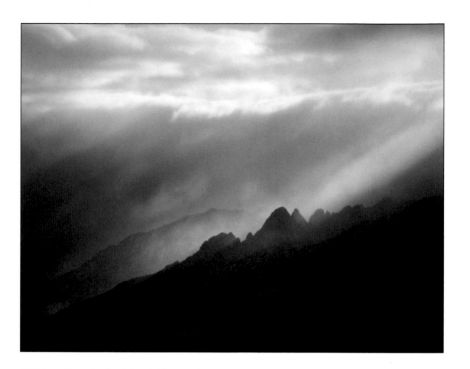

想讓雨滴看起來是什麼樣子。背景亮的話,雨滴通常不太顯眼。所以最好讓雨的後方襯托著暗色的景物。如果不可行,找些景物讓觀看者看出有在下雨,像是雨點在湖面上形成的圓形漣漪。

注意下雨對景象有什麼影響。閃爍的水光可能會映在葉面和石頭上,苔類和其他植物的顏色可能更飽滿,樹幹迎風面的顏色可能較深,因此產生有趣的輪廓。

思考一下,要讓雨滴被凍結,還是在畫面中畫出線條。如果要凍結雨滴,快門速度至少要1/125。快門調到1/60時,照片中的雨會像線段,快門速度愈慢,線段就愈長。拍攝時別忘了雨滴後面要襯著深色的背景。

想讓裝備保持乾燥,可以站在走廊或某種突出物的下方。市面上有售塑膠的相機罩,不過用塑膠袋也行。把塑膠袋包住相機,只為鏡頭和你的眼睛各留一個洞。鏡頭

內華達州的山巒,對角線的構圖讓冬日風暴顯得更有威力。

小訣竅

用閃光燈時,要考慮霧靄的濃度。如果霧的濃度中等,閃光燈照出的光可能被小水滴反射,打不到被攝的主體;有點類似車頭燈照亮霧氣卻照不到路面的情形。如果主體很靠近你,而主體的細節很重要,可以在主體旁設離機的輔助閃光燈。

遮光罩也不錯，不過鏡頭多少會滴到雨水。要時時檢查，必要時擦乾。

霧靄

拍攝風景照要早起的另一個原因，就是為了趕在還有霧氣時到達現場，否則太陽很快就會讓霧散去。籠罩高地森林的濃霧，或百合花池子裡徐徐升起的薄霧，能讓畫面更有深度，並產生神祕的氣氛。可向當地人詢問何時、何地會有霧的資訊。

霧靄和雲一樣，有各種不同的密度，有白有灰，有濃有淡。測光小心為妙。要思考霧的階調。如果霧比中間灰淡，就用主體或灰卡來測光。其實人眼比相機感光元件或底片更容易看到細節，因此如果細節很重要，而霧又很濃，恐怕就得更靠近主體。

在霧中攝影，好鏡頭的優勢特別明顯。鏡頭愈好，透光性就愈佳，就能拍到更多細節。包圍曝光也很有回報，因為要得到對霧和主體都恰到好處的平衡曝光，需要不少練習。

雪

在雪中攝影，最常遇到的問題是曝光不足。明亮的

低垂的暴風雲和蒙大拿州一場壘球賽的愉快氣氛形成對比。如果少了球網這個前景元素，畫面會失色不少。

白色容易讓測光表失準——測光表會把白雪當成中間灰。所以要對主體測光，沒辦法的話，就用灰卡或階調相同的東西測光，不過要確定它和主體受的光相同。即使這樣測得的讀數和內建測光表相差兩格，也不奇怪。如果是重要的畫面，就用包圍曝光。

如果常在雪中拍攝，可以調整許多相機都有的曝光補償鈕，以免拍每張照片都得重新計算。判斷出相機的數值和正確的曝光值之間的差異。如果差了一格，就將曝光補償調到+1，依此類推。

如果以底片拍攝時，相機沒有曝光補償鈕，則可以更換不同ISO值的底片，得到同樣的效果。如果原來用的是ISO100，可換到ISO50，讓相機的測光表給底片兩倍的光（將ISO值減半，會讓到達底片或記憶卡的光量加倍；ISO值加倍，到達的光量則減半。每一格光圈的進光量都比下一格光圈多一倍）。

雪景和其他情況一樣，晴天時，較早或較晚的時刻最適合拍攝。太陽低垂的角度讓小丘、雪脊和雪中的其他不規則處更有輪廓，而且投下的光比較溫暖。盡量別在太陽在你正背後時拍攝——從那麼一大片白色反射回鏡頭的光很刺眼，而且拍不出細節。

務必防止鏡頭受到雪和寒冷的侵襲。正在下雪時，要像下雨時一樣，將相機包在塑膠袋裡。身處酷寒中，最好讓相機保持起碼的溫暖，維持電池供電的效率，並避免底片脆化。脆化的底片片頭可能繃斷，整捲底片就報廢了。最好把相機放在外層夾克之內，要拍照時拿出來使用，開始移動時就收回夾克裡。不過別讓相機太溫暖，免得水在相機上凝結，再拿出來使用時就會凍在相機上。

再次提醒，極低溫的金屬會黏住皮膚。相機會

小訣竅

思考一下希望落雪怎麼呈現。可以像拍攝雨滴時一樣，讓雪片凍結或模糊；快門1/60秒可以捕捉柔柔落下的雪片。如果快門速度太慢，落雪可能看起來像霧。

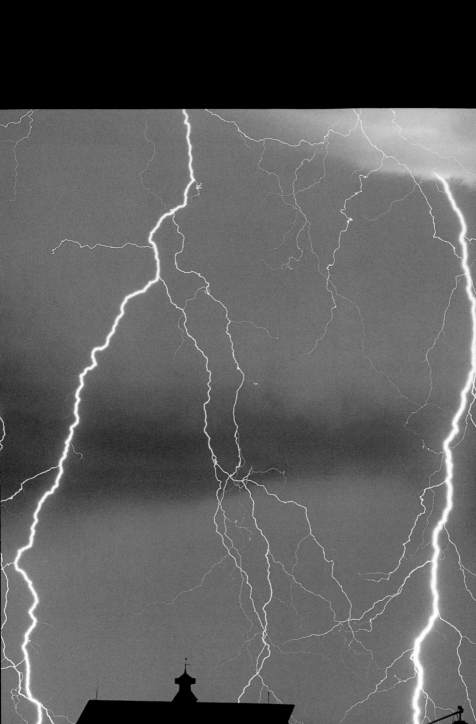

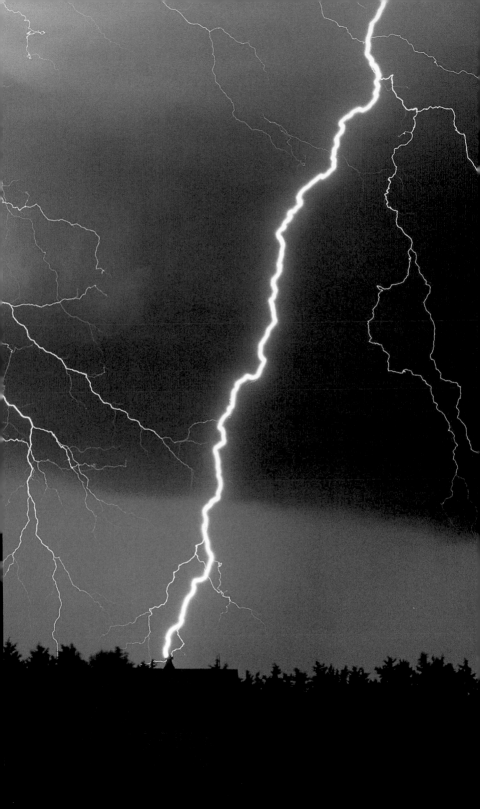

前頁：
運氣很重要；誰也不知道閃電何時會打下來、會是什麼樣子。取景時對準想拍攝的那塊大地和天空，待在安全的地方，耐心等待。

攝影者用三腳架和慢速快門，讓打上碧蘇爾海灘的海浪變得一片朦朧。

接觸到的金屬部分，要用膠帶貼起來，別忘了鼻子會壓到的地方。如果不希望水氣在進入溫暖室內的時候凝結在器材上，要在低溫中把器材放進塑膠封口袋裡，等它回溫，再從袋中取出。

如果希望影像給人「寒冷」的感覺，就要找到能傳達這種感覺的細節。像是覆雪的樹枝或莓果、風吹雪掃過山徑——任何你能在照片中記錄下來的細節都有助於傳達你要的訊息。

暴風雨

攝影者很愛暴風雨。絢麗的天空、狂風、平飛的雨滴都是很戲劇化的畫面。乏味的風景上有一片暴風將至的天空，就能拍出不錯的照片；這時天空反倒成了主體。身在暴風雨中時，好好體會暴風雨的力量，想辦法用相機傳達那種張力。

尋找有什麼主體能展現暴風雨的威力，構圖時，強調天氣對那些主體的影響。要思考的關鍵是

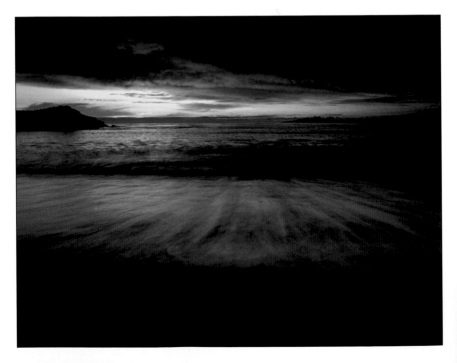

曝光，曝光有差異，同一場暴風雨看起來就大為不同。被風吹彎的樹枝，在照片中要清晰還是因晃動而模糊？

思考你要的畫面是什麼樣子，然後決定能達到期望中效果的曝光組合——如果想要平飛的雨水劃過畫面，快門速度就要慢到能讓雨滴劃出一點線條。龍捲風移動的畫面則需要快門速度快才能捕捉。

天空通常是拍攝暴雨風時重要的元素，不過測光時要留意。很暗的天空可能讓相機的測光表失準，使整個景曝光過度。如果要拍攝穿透雲層的幾束陽光，別用陽光測光，否則會曝光不足。務必找中間調的東西測光，否則就用灰卡測光。

閃電

拍攝有閃電的風景時，需要的除了耐性，還有運氣；誰也不知道閃電何時會落下。不過千萬要慎防雷擊。不要站在樹下，避開金屬籬笆和水管，盡量壓低身體高度。

在夜間拍攝閃電時，相機要放到三腳架上，調到B快門，選用的鏡頭視野要夠大，提高拍到閃電的機率，並用5.6的光圈配合低ISO值，或用8或11的光圈配合高ISO值。

將相機對準閃電出現的那塊天空，對焦在無限遠，讓快門開著，捕捉幾道閃電。如果才剛入夜，天空還微亮，或拍攝地點在都市附近而有光害，為了避免環境光源干擾，必須將曝光時間限制於5至20秒之間。

如果在白天拍攝有閃電的風景，就不能像晚上一樣讓快門開那麼久。想提高捕捉到白天閃電的機率，就要計算最小光圈（通常是f/22）時的曝光時間是多長，將相機架上三腳架，然後祈禱自己夠幸運。不論是白天或夜晚拍攝，都要多拍幾張。

小訣竅

別讓長鏡頭正對太陽太久，否則可能在快門上燒出一個洞，就像放大鏡能讓一張紙起火燃燒一樣。

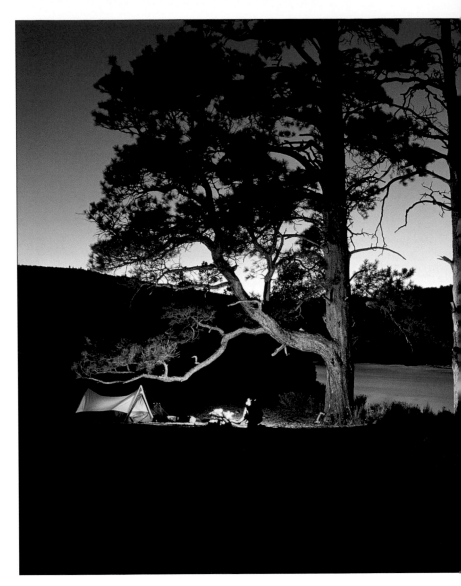

晨昏

拍攝日出、日落時,依照測光表拍攝容易曝光不足,因此測光要非常小心。晴天時,太陽的本體非常亮,日出時只有幾秒的時間能捕捉畫面,之後太陽就會亮到無法拍攝。

　　陰天或起霧的天氣其實是最佳時機,因為雲和霧靄會讓光線折射,讓天空的色彩更豐富,太陽也

這一景中,除了逐漸消退的天光,唯一的光源是營火。拍攝時用到1/4秒的快門。

會較為柔和,能拍攝的時間會比較長。但即使雲或霧靄讓太陽變得柔和,也不要直接對太陽測光,要找中間調的景物。通常對著離太陽約45度角的天空測光應該差不多。而拍攝日出、日落時,最好用包圍曝光,以確保得到正確的曝光值。

　　用廣角鏡頭拍攝時,升起或落下的太陽只會是畫面中的小元素。如果場景中其他地方的光線都很

美，天空色彩豐富，太陽小小的可能效果比較好。如果想把太陽拍大一點，就用望遠鏡頭，對準可以襯著太陽形成剪影的景物，或太陽附近的一片天空。鏡頭愈長，畫面中的太陽就顯得愈大。

如果你要的是前景主體的細節，而不要剪影，就得用反光板或閃燈補光打亮主體。我們通常不會想壓過日出或傍晚時分光線的感覺，因此使用時，可以稍微曝光不足（例如少1/3或2/3格），降低反差。

拍攝晨昏，就像拍其他照片一樣，也要思考構圖，和如何讓影像說出那個地方的事。以望遠鏡頭拍攝的日出、日落本身並無有趣之處——這樣的照片任何地方都能拍到。要在場景或天空中尋找能傳達地點感的元素。

日出、日落前後

通常在日出前和日落後，有一段短暫的時間可以在柔和朦朧的光線中拍攝風景。時間長短取決於天氣、季節和你所在的地理位置。

事前勘景時，可以注意適合拍這種照片的位置，找到恰當的景象。深綠的森林拍攝的效果通常不太好，沙景或雪景則不錯。由於需要很長的曝光時間，因此務必攜帶三腳架。

測光時要留意。找中間調或用灰卡來測光。拍攝時通常等的是天光和地面光線平衡的時刻，而那段時間稍縱即逝。

找點特別的東西——讓山脊上的一片樹林、有趣的岩層或城市屋頂的輪廓，襯著日落前寶藍色的晴空、或是陰天時粉紅和橘色的天空，形成剪影。太陽將昇起（或剛落下）的位置附近的天空，會比其他部分的天空亮，因此要找約45度角附近的天空測光。

不妨思考要如何拍攝剪影。等到剪影主體和天空有對比時再拍攝。有時景象中同時有亮處和暗處（尤其包含了水的風景）。要用中間調的景物測光，

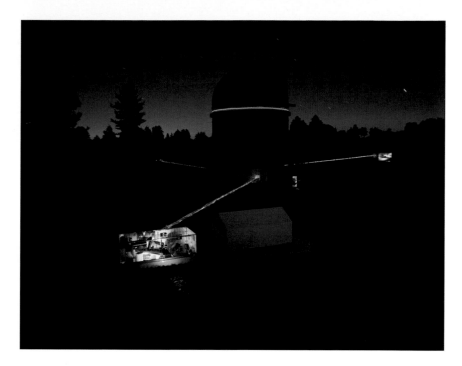

並讓剪影襯著較亮的區域。一定要包圍曝光。這樣的場景很難拍，尤其以正片拍攝更困難。

夜景

不論風景還是任何東西，至少都須要有一點點光才能拍攝，因此夜景最好在月圓或快要月圓時拍攝。景象中至少有些很亮、會反光的區域時，畫面的效果最好，這些光投射到較暗的景物後方時，效果更佳。曝光時間通常要很長，ISO 50至100時，需要四分鐘；ISO 125至200時，需要兩分鐘；ISO 250至400時，則要30秒。如果景象中有雪或白沙，要將曝光時間減半，用包圍曝光。

如果畫面中有月亮，曝光時間就不能超過1/4秒，以免月亮的影像拉長為長橢圓形的一片。這時所用的鏡頭愈長，月亮變形得愈明顯。拍攝有月亮的風景，最適當的時機是日落時分月亮升起的時候。這時地面的環境光線充足，而且月亮低垂，顯得很大。如果希望月亮拍出來不只是一個白點，就

馬克‧希森（Mark Thiessen）找了幾個朋友用閃光燈幫他打亮加州帕洛瑪天文台陷入黑暗的風景。

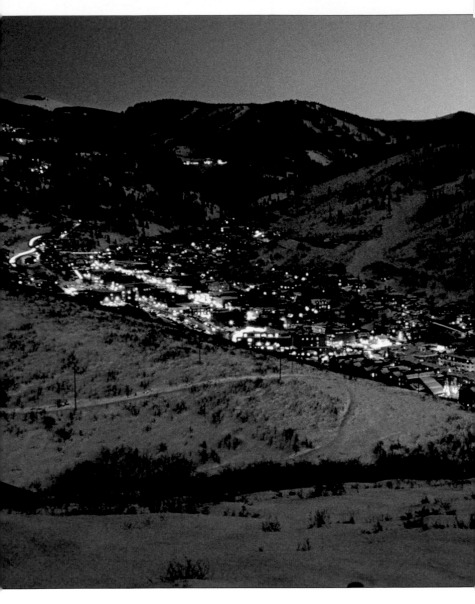

不要用廣角鏡頭，選用其他鏡頭來構圖。

　　如果要拍攝月亮本體，就用望遠鏡頭，這類的
鏡頭常有腳架接口。也可讓景物對著月亮形成剪
影。要給予恰當的曝光；內建測光表容易讓明亮的
月球表面曝光不足。要把光圈調大，並用包圍曝光。

　　拍攝星軌，需要曝光15分鐘至數小時，時間長

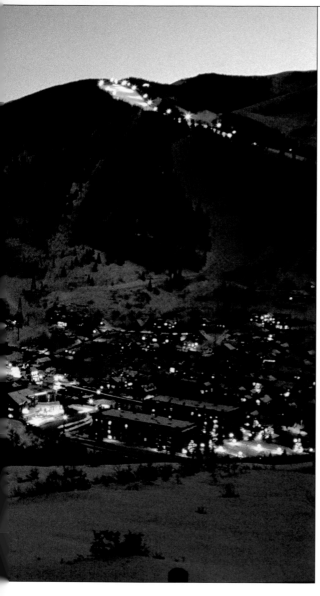

猶他州的公園市一
景，燈光有如覆雪
山中的寶石。微弱
的天光剛好微微照
亮積雪，攝影者用
慢快門捕捉光線，
拍出了這個畫面。

短取決於想要的星軌長度。要用高ISO值拍攝，光
圈全開，對焦到無限遠。星軌最好在晴朗無月的晚
上拍攝，並且遠離都市的光害。如果想拍攝圓形的
星軌，就把相機對準北極星。可以讓樹木或其他主
體襯著星空。這種照片需要一點實驗，不過結果可
能很迷人。

攝影是一種心境

布魯斯・戴爾13歲時，曾以一台舊的捲片式柯達相機、眼鏡鏡片和衛生紙組裝成一台微距相機，用來拍攝花朵。高中畢業時，他已經在《托雷多刀鋒報》（Toledo Blade）上發表超過50張照片，這家俄亥俄州的報紙後來雇用了他。1964年，他在《國家地理》雜誌開始了30年的攝影生涯。

戴爾在世界各地所拍攝的動人風景照，是他在《國家地理》雜誌漫長生涯中的里程碑。他說：「我接受指派去拍攝新的地點時，都會做很多功課。我會看風景明信片、書籍、網站以及和當地有關的一切資料。如果有相關的詩、故事、住那裡的人的日誌等等文學作品，我也會拿來研究。我不只想知道一個地方是什麼樣子，還想知道那裡給人的感覺、給其他人的感動。

「我在腦中立下某些目標，不過那些目標並不是我真正在追尋的東西。」戴爾說，「我最滿意的一些照片，是我去通俗旅遊景點的途中拍的。我聽從直覺時運氣總是不錯，不過攝影其實是一種心境。如果心境不對，就算你身邊出現一大堆畫面，你也會視而不見。必須對那地方有感覺，要對它敞開心胸。」

戴爾在美國西南部旅行時，喜歡沿著偏僻的小路漫遊。「只要放慢腳步，睜開眼睛，我每天都能發現新的東西。」

戴爾現在幾乎完全改用數位相機，不過攝影的要素並沒有改變。「就像其他類型的攝影一樣，好的風景照，最重要的就是呈現關係和視角。」他說。「很多人覺得拍攝遼闊的畫面就應該用廣角鏡頭，但往往不是這樣。想拍下一切是人之常情，但你得思考畫面中的景物之間彼此有什麼關係。你真的想把每一樣東西都拍進來嗎？要知道取捨，然後退後一點，用50mm或85mm的鏡頭找到更好看的視角。我用這種方式拍到很多成功的畫面，縱使看起來彷彿是用28mm鏡頭拍的。」

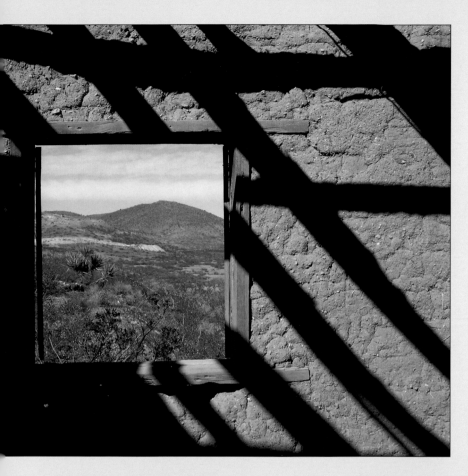

戴爾又說：「要學著用相機的方式觀看。如果瞇起眼睛，或透過顏色很深的減光鏡看一個景，就能減少你的視距，進一步模擬相機捕捉那一景的方式。我發現閉上一隻眼睛也很有用，可以消除立體感，讓你身處於和照片一樣的二次元平面中。注意一下當你移動位置時，景象會有什麼變化，即使只移動一兩吋。

「很重要的一點是對一個地方敞開心胸，慢下腳步，接納它給你的感覺。從幾個不同的角度看那個景，耐心等待最適合的光線，有必要的話多去幾次，找到那個神奇的瞬間。」

畫面中的框景以及簡潔有力的圖像元素突顯了這片西部風景中樸實的美。

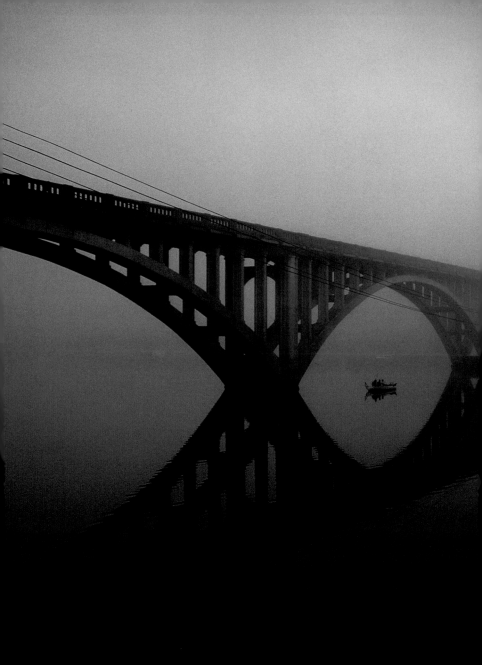
消失點——橋和橋的倒影消失在密蘇里州一座湖上的濃霧裡。

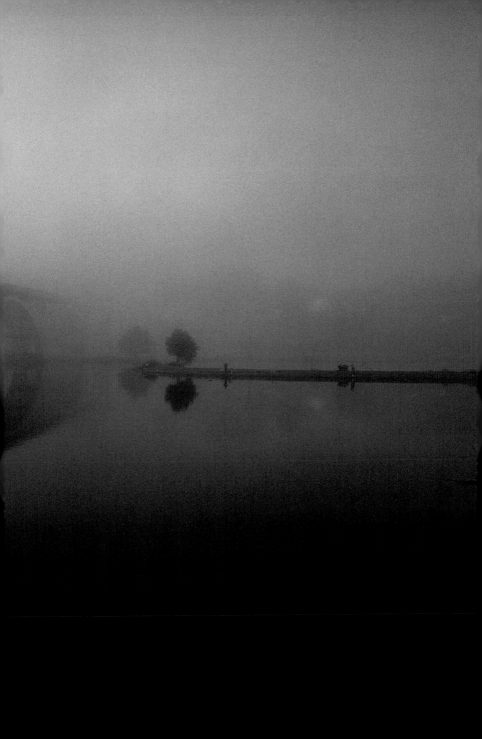

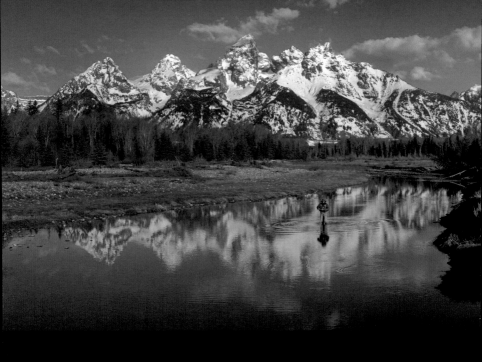

全景照大師布魯斯·戴爾的作品令人回味無窮,他捕捉了站立在水中的孤
獨人影,襯托出景色的壯闊。

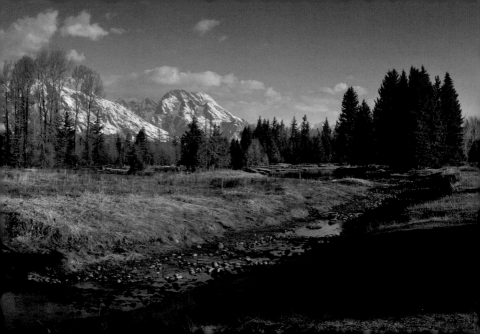

藍與白的構圖——新墨西哥州的一座教堂在飄著絲絲白雲的天際昂然挺立。

第四章

相機與鏡頭

4 相機與鏡頭

數位單眼相機和它們的35mm相機祖先有著同樣的外觀、手感和配件。

前頁：夜間長時間曝光，讓星軌環繞了查德的一座山。

攝影正經歷著驚人的革新。數位相機和成像、影像編輯、影像歸檔軟體讓我們拍照、瀏覽照片變得方便迅速，大大改變了照片的用途和保存照片的方式。

不過拍照的過程並沒有變。光線穿過鏡頭，經由光圈控制通過的光量；可調速度的快門決定讓光線通過的時間長短。不過從這裡開始，倒有個重要的改變。數位相機中，光線不再是投在底片上，而是投在感光元件上。除此之外，其他關係到好照片的元素（尤其是最重要的觀察和思考）都維持原狀。別忘了：不論用的相機是哪一款、有多先進，相機都不會拍照。真正在拍照的是我們。

選擇規格

不論用的是底片或記憶卡，都必須選擇相機的類型。力求專業的風景攝影者會選擇大型或中型片幅的相機。較大型的相機的優點很簡單——底片或記憶卡愈大，愈能捕捉細節。大片幅和中片幅現在都已經有數位、或可裝備數位機背的機型。全景相機也有數位及底片兩種機型。

大型、中型及全景相機都是專門而昂貴的器材，要有耐心地認真練習，才能技巧純熟地使用大型觀景式相機。拍攝的效果雖然非常驚人，但如此專業的器材其實只適合全心投入攝影的人。一般人只需要用現有的、或是購置一般用途的器材，就足以拍攝還不錯的風景照。因此這部分的重點將放在最常見的相機——傻瓜相機及單眼相機（單鏡反射式相機，single-lens reflex，SLR，指的是攝影者取景及感光元件拍攝是透過同一個鏡頭）。

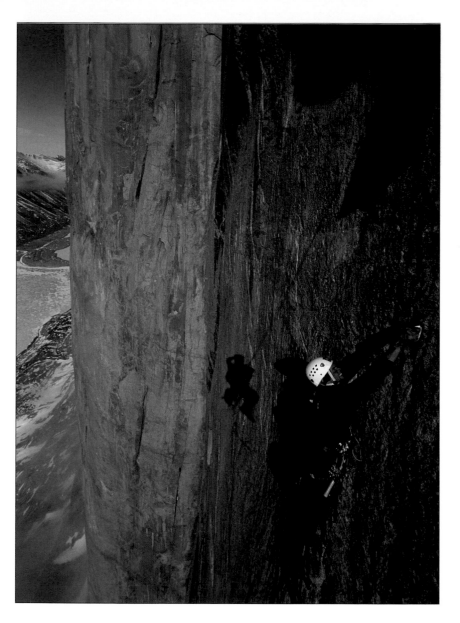

底片相機

　　從前的35mm單眼相機一向深受專業攝影師和熱衷的業餘玩家喜愛，一直到近幾年才開始改變。單眼相機及配件體積小，攜帶方便，有各式鏡頭、閃光燈及其他配件可供選擇，價格有的不便宜，

攝影師戈登‧威爾西（Gordon Wiltsie）在加拿大拍攝的畫面；他和他的拍攝對象一樣藝高人膽大。

有的極為昂貴。35mm的底片（尺寸是24×36mm）足以沖洗清晰的大張照片，而且適用的底片種類最多。

近年來，數位單眼相機較底片單眼相機普及，因此下面將偏重於討論數位單眼相機的優點。但如果想用底片拍攝，而且想用單一系統的器材拍攝風景、人像和其他種類的題材，那麼35mm單眼相機便是理想的選擇。

35mm連動測距相機的優點是優異的光學表現、體積小、操作安靜——適合在不干擾人的情況下拍攝，因此很受攝影記者和旅遊攝影師喜愛。然而，這種相機對風景攝影而言並不理想。人眼觀看時透過的鏡頭和底片拍攝透過的鏡頭不同，因此特寫取景時有困難。這種相機無法檢視景深，也看不到偏光鏡的效果，而且沒有長望遠鏡頭或近攝鏡頭。

傻瓜（全自動）底片相機並不適合專業風景攝影，而且在市面上也不再流行，已逐漸被數位傻瓜相機取代了。

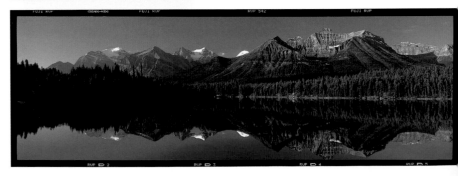

數位相機

數位相機的外觀和手感幾乎和其所因襲而來的35mm底片單眼相機完全相同。市面上有形形色色的交換鏡頭、外接閃光燈和其他多種配件。許多都有數種自動設定,有複雜的多重測光和精準的自動對焦,可透過各種不同的方式拍出曝光正確、對焦清晰的照片,但也可取消自動操作模式,隨著使用者累積經驗、技巧進步,在拍攝時提高手動控制的比例。全手動模式中,可以完全控制拍攝的過程。

單眼相機的觀景窗裡,所見即所得。當你需要小心構圖、避免不要的元素入鏡、或拍特寫時,這種性質尤其必要。透過鏡頭可看見偏光鏡或其他濾鏡的效果,而且大部分的機型也能預覽景深。

和底片單眼相機相較之下,數位單眼相機有許多優點。最明顯的是拍完照片就能看到影像,不用等到底片沖洗出來。這對實驗性地拍照和光線難處理的情況都很有幫助。現在大部分的照片都是由電子檔輸出,而現在拍攝底片的人通常也都得將照片掃描後才能輸出。數位相機讓沖洗底片這個所費不貲的步驟變得可有可無了。

數位攝影的另一個優點,是任何情況下都能拍攝。使用底片時,從室外進入室內,或在昏暗處拍攝時,可能需要將慢速底片更換為快速底片。拍攝室內照片,可能得將室外的日光平衡型底片換成燈光平衡型底片。這些情況用數位相機就十分方便。只要隨時調整一下ISO設定,或依需要改變白平衡就好。

使用底片相機時,影像品質主要決定因素包含了底片大小和粒子的量(感光度低的底片粒子比高感光度底片少)。在數位的世界中,影像品質主要取決於相機感光元件可捕捉的像素數量,通常以百萬像素表示。像素多通

小訣竅

出外拍攝時,有個好相機包很重要。相機包要好背,而且要能裝得下所有的裝備。

左頁:

這四張照片顯示常見片幅的相對大小,最小的是35mm,最大者為6×17cm。底片或感光元件愈大,細節愈細膩,如果要沖印較大張的照片時就很重要。但大片幅相機較為笨重。

小訣竅

許多相機都有內建的屈光度調整功能。如果沒有,通常可購買屈光度矯正鏡頭,裝到相機的目鏡上。

常表示細節更豐富，這在數位傻瓜相機和單眼相機都一樣。

傻瓜數位相機

傻瓜數位相機和底片傻瓜相機有天壤之別。使用底片的傻瓜相機只適於快照，而傻瓜數位相機規格和價格的範圍很大，從最簡單的全自動相機到非常複雜的機型都有。低階的機種像素通常較少，變焦能力有限，只有自動拍攝模式，拍攝者的創造力因此受限。高階的相機有快門先決模式或光圈先決模式可選擇，並且可以完全手動控制。感光元件的尺寸較大，鏡頭變焦的範圍也較大，可以手動調整ISO值和白平衡。除了無法更換鏡頭、沒有外接閃光燈之外，使用者的創意不會受到任何限制。

高階傻瓜數位相機的影像品質非常優異。如果不想背著裝滿器材的相機包，只想帶一台能裝進上衣口袋的相機，傻瓜數位相機便是不錯的選擇。

數位攝影的重要詞彙

百萬像素（megapixel）

數位相機主要是以像素高低決定優劣。1200萬像素的相機能記錄的資訊量會高於300萬像素的相機。

一般認為像素愈高愈好，但實際需要的像素有限。若是輸出8×10的照片，300萬像素的相機和像素更高的機型表現相差無幾。一定大小的照片只需要一定量的資訊，所以必須考慮照片的用途。像素愈高，相機愈貴，所以並不需要買到超出需求的相機。

如果拍攝的照片是用於網路上、電子郵件或輸出4×6的照片，300萬像素的相機就綽綽有餘。如果想輸出成大張照片或需大幅裁切，才需要更高的像素。

傻瓜數位相機有許多功能，光學表現極佳。

數位變焦和光學變焦

上圖是以數位變焦拍攝的門牌，
照片變得模糊不清。

使用傻瓜相機時，有一點要注意：大部分傻瓜相機的鏡頭都有光學和數位兩種變焦模式。最好只用光學變焦。當鏡頭內的光學元件拉近景物時，會放大主體，讓主體在畫面中占的比例變大，因此在感光元件上的比例也隨之變大。然而數位變焦並不會放大主體，只是切去周圍部分，並透過內插演算，將中央放大至畫面大小。在這過程中，主體中的細節會大幅縮減，放大時畫面會顯得格外模糊。

　　如果覺得主體顯得太小，最好的辦法是靠近一點。就算是涉水、爬上懸崖也好，合理範圍內的辦法都不為過。如果無法更靠近主體，就用光學變焦鏡頭最大的放大倍率。只有在真的別無辦法時，才用數位變焦。

但像素本身並不能決定一切。感光元件的品質和內部程序也一樣重要。像素高的相機通常有品質較好的電路及較精細的演算系統，能呈現較佳的顏色和較少雜訊，也就是畫面中的粒子。對於傻瓜相機，像素高甚至可能是缺點——將太多像素擠進同樣大小的感光元件，反而造成更多雜訊。因此300萬像素相機的影像品質也可能優於500萬像素的相機。

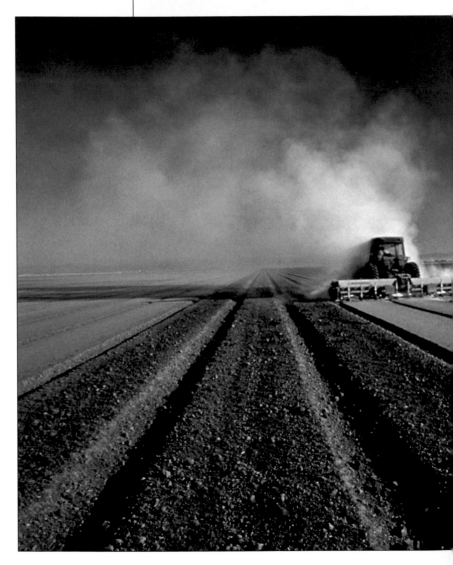

在購買相機之前要先和熟識的老闆談談，上網查一下評論和意見。

ISO值

ISO（International Organization for Standardization，國際標準組織）原先是用來評估底片的感光程度。現在ISO值則在數位攝影時，用以表示感光元件

廣角鏡頭可以拍到很長的景深，因此能清楚看到犁過、未犁過的地形成的視覺引導線，以及工作中的曳引機。

的感光度。高ISO值代表感光度高,在光線不足的環境中拍照時使用高ISO值會很有幫助。

檔案格式

數位影像儲存時最常用的檔案格式是JPEG(Joint Photographic Experts Group,影像聯合專家小組),這種格式是以演算法壓縮數位資訊,降低圖檔的大小。JPEG壓縮時必須捨棄一些資訊,捨棄的比例大小依照我們做的JPEG設定,分為小、中或大。切記,每次打開、關閉JPEG檔案,就會有更多資訊流失,除非該檔案存在CD、DVD等永久性的儲存媒體上。

許多相機也提供以TIFF(Tagged Image File Format,標記影像檔案格式)檔案儲存影像,而高階相機會提供RAW(未壓縮)的檔案。TIFF和RAW檔的品質都較JPEG佳,但在記憶卡上占的空間遠大於JPEG。

白平衡

此功能調整影像處理的方式,以補償不同光源的色差,讓白色拍出來仍是白色。

廣角鏡頭

風景照通常都是用廣角鏡頭,原因很簡單,就是透過廣角鏡頭能看到更多景物。廣角鏡頭還有個優勢,就是景深很長。因此不難讓一個景中的所有的層次都清晰鮮明。不過使用焦距短於50mm的鏡頭時,有幾件事要注意。而且鏡頭愈短,效果愈明顯。(我們將35mm規格的50mm鏡頭視為「標準」鏡頭,因為這種鏡頭記錄的物體相對大小和實物相近。)對於拍攝一個景要選用什麼鏡頭,最好建議就是仔細觀察、思考。在觀景窗看到的,是你真正想要的嗎?如果不是,就更換鏡頭,或尋找效果更好的拍攝點。

帶著數位器材旅行

雖然數位化的好處不少，旅行時要帶的東西卻更多。以前我只帶一台相機、幾個鏡頭和幾捲底片就上工了。拍攝完後，晚上可以享受一頓悠閒的晚餐。現在的夜晚已經被下載、備份、輸入關鍵字和充電占滿了。這些工作代表我們得拖著更多東西上路。

對我而言，以下這些是必備的器材：

• 筆記型電腦，方便從相機下載影像，清空記憶卡給下次拍攝用。而且這樣就能在比相機液晶螢幕大的地方看我拍攝的影像。保險起見，可以用筆電燒錄成CD或DVD作為備份。需要額外備份空間時可多帶一顆外接式硬碟。

• 不可能預料到會需要多少記憶體，所以備用的記憶卡非帶不可。

• 連接相機和筆電或外接硬碟的連接線。或帶能接到筆電的讀卡機（通常用USB插槽）。

• 備用電池。大多電子裝置靠的都是充電電池，最慘的情況就是重要時刻電力卻耗盡了。相機、電腦、外接硬碟的備用電池都要帶著，每晚都要充電。如果去的地方沒有插座，就帶可以接上汽車點煙器的轉接頭。如果連車都沒有，就帶太陽能充電器或很多很多的電池。

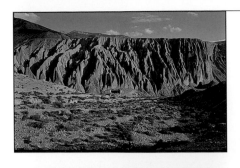

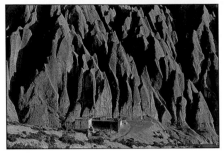

以廣角鏡頭拍攝的尼泊爾寺院難以分辨（上圖）。300 mm的鏡頭突顯了寺廟，並拉近崖壁，讓崖壁顯得聳立於寺院之上（下圖）。

攝入趣味點

先前討論過，風景攝影最常見的失敗，是缺乏明顯的趣味點。廣角鏡頭取景的範圍非常廣，而且其中的所有元素通常都很清楚，因此如果不注意構圖使畫面活潑生動，影像就可能顯得平板乏味。往往可能什麼都拍到了，但什麼都不突出。

我們討論過的前景元素、視覺引導線和其他構圖技巧，都有助於克服廣角鏡頭容易捕捉太多景物的問題。思考畫面中最重要的是什麼，再用構圖技巧和廣角鏡頭的優點，把觀者的視線帶到那個元素上去。為了得到一個地方的感覺，需要拍下夠多的周圍環境，但不能多到失去重點。

透視與變形

影響透視的是和主體的距離，而不是鏡頭的焦距。但廣角鏡頭因為能同時讓近處和遠處的主體清晰，而容易誇大遠近感。廣角鏡頭會拉長近處和遠處景物之間的距離，因而誇大二者間的關係。廣角鏡頭拍的照片會放大靠近的主體，讓遠方的縮小，而鏡頭愈短，這種效果愈明顯。這些鏡頭會讓靠近畫面邊緣的主體拉長。利用這些性質，可以創造出非常生動的影像——例如山谷裡青苔覆蓋的大石頭後聳立著山峰。不過，別用太短的鏡頭，以免讓山頂退太遠，變得不顯眼。

廣角鏡頭稍有上下傾斜，就會扭曲畫面中的所有垂直線條，讓線條彷彿要匯聚在一起。這種效果叫「梯形失真」，用在建築上特別明顯。拍攝自然主體時，由於自然界的直線並不多，因此梯形失真通常不是什麼問題。

廣角鏡頭拍攝雖然容易變形，但只有在它拍出來的效果不符合你的需要時，才會變成問題。熟悉不同鏡頭的特性，就能利用鏡頭，拍出期望中的照片。

廣角鏡頭的景深

　　廣角鏡頭的景深很長，而焦距愈短，景深愈長。只要畫面中沒有非常靠近鏡頭的景物，就不難讓畫面中的所有元素清晰銳利。有很靠近鏡頭的景物時，檢查一下景深（按下相機的預覽鈕），以確保拍攝到你要的影像。如果相機沒有預覽鈕，就用較小的光圈和較慢的快門（因為光圈愈小，景深愈大）。如果這時需要的快門速度低於1/60秒，就需要三腳架或其他固定相機的裝置。

　　風也是需要注意的問題。當花朵或樹木是重要的前景元素，而快門速度慢時，即使是微風也會使之模糊。清晨攝影除了光線好之外，還有另一個優點，就是通常無風。反過來說，如果希望特定元素很醒目，可能就不想讓畫面中所有元素都清晰銳利。景象中太多景物都太清楚時，可將光圈開大，用較高的快門速度。

望遠鏡頭

望遠鏡頭和廣角鏡頭的效果相反，是讓景物顯得較近、較大，壓縮景物間的視覺距離。望遠鏡頭的視角比標準鏡頭或廣角鏡頭窄，因此能入鏡的景象範圍較小。

　　焦距愈長，效果愈好。望遠鏡頭的焦距從85mm到600mm，甚至有更長的，而隨著焦距增加，視野會變窄。望遠鏡頭通常能增強我們探討過的構圖技巧：讓主體占滿前景的畫面，強化視覺引導線和重複的圖案，而且容易排除不需要的元素。無法實際靠近欲拍攝的主體時，望遠鏡頭也很有用。

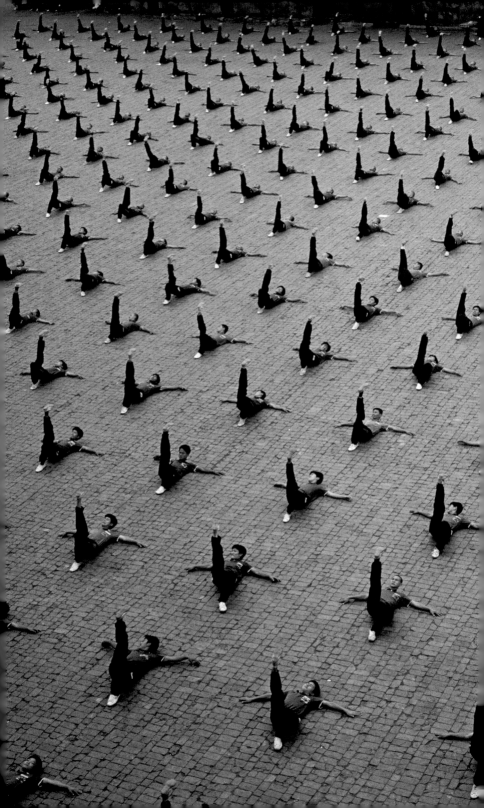

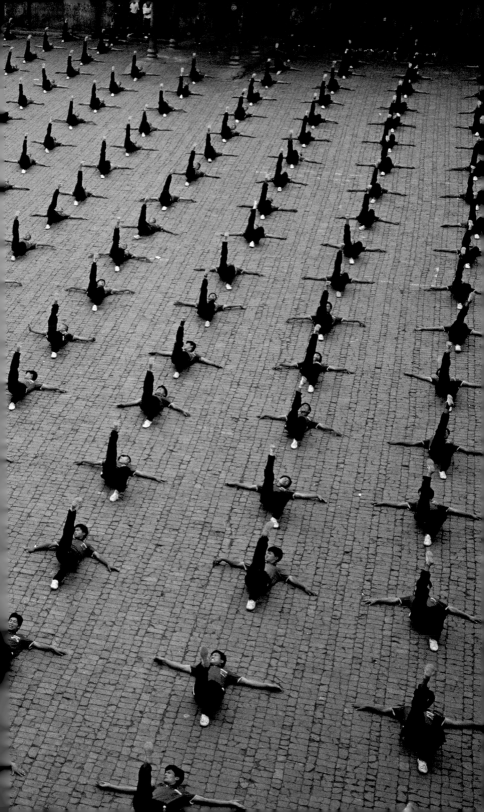

掃視

不論你要拍什麼，即使本來打算用廣角鏡頭，也可以拿出望遠鏡頭掃視一番，有助於發現肉眼或廣角鏡頭沒看到的東西。如果有望遠變焦鏡頭，可用不同的焦距觀看景象，看看不同焦距的影響。尋找細節，觀察鏡頭如何壓縮畫面中的元素。利用望遠鏡頭的特性，可以將有趣的元素獨立出來，或用線條、對比拍出構圖簡潔的影像。

透視與壓縮

望遠鏡頭會壓縮、也就是「堆疊」畫面中的景物，讓景物顯得比實際大、距離較近。我們都看過望遠鏡頭拍攝的山巒或一排樹幹，畫面中的景物似乎都黏在一起。這種技巧很有用，時常得到驚人的效果。但還有一種壓縮的方式可以考慮。

在先前章節提過的草原上農舍一例中，假如背景有座山，如果用廣角鏡頭拍攝，山會看起來很小，離農舍很遠。如此會產生我們要的孤寂感。但如果退後拍攝，用長鏡頭，山和農舍就會壓縮在一起，讓山看起來聳立在農舍上方。這樣的畫面又會產生非常不一樣的感覺。

望遠鏡頭的景深

望遠鏡頭的景深很淺，而鏡頭愈長，景深愈淺。對焦時要小心，確認畫面中的趣味點清晰銳利。事前先決定哪些東西要清楚、哪些要模糊，然後檢查景深，確保影像和你想要的一樣。

拍攝時可能不希望整個畫面中的元素都清晰銳利。拍攝一排樹幹是很好的練習。如果樹幹差異不大，可能希望樹幹全都清晰，讓畫面充滿垂直的線條和樹皮上的紋路。想讓所有樹幹都清楚，可用小光圈、慢快門，大概還需要三腳架。

如果有樹在冒新芽或有其他有趣的細節，可能希望有趣的主體清晰，其他景物則模糊。這時就要小心構圖。別忘了三分法，使用大光圈、快速快門。

小訣竅

用廣角鏡頭和望遠鏡頭拍攝一排樹幹，比較結果，以了解壓縮的效果。

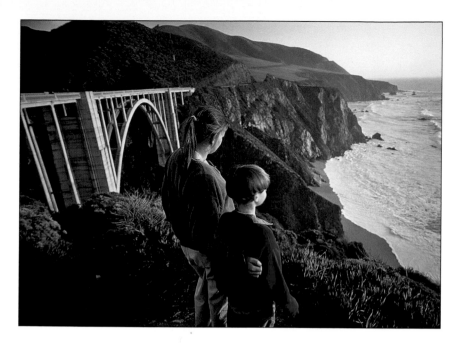

突顯細節

隨時注意自然界中迷人的細節。和廣角的影像比起來,一個有趣的細節讓人對一地方的了解通常有過之而無不及。樹枝上的冰柱比整棵樹更能讓人體會到「冬天」。望遠鏡頭特別適於突顯細節,尤其適用於無法靠近的景物。用望遠鏡頭觀察整個景,然後把整體感受濃縮成一個細節。

用長鏡頭拍攝細節時,需注意曝光、對焦與動作。思考畫面中景物的階調。如果看起來比中間灰亮或暗,就必須斟酌加減曝光。望遠鏡頭微距拍攝時,景深很淺,因此要確認光圈、快門的組合能得到希望的效果。

長鏡頭會放大細微的動作。如果快門速度慢,或許要用到三腳架。望遠鏡頭因為鏡頭較長、較重,難以拿穩,因此快門速度低於1/250或1/500秒都算慢。如果沒有快門線,就用自拍功能,避免手指按快門時震動相機。

上圖的女性和小孩襯托出這片海岸景色的壯麗,並加入生動的感覺。少了他們,照片就沒那麼有趣了。

第五章

數位後製概念

5 數位後製概念

天空、樹木和地上的顯眼色帶讓這張秋葉的照片更有戲劇性。

前頁：鱈角一片海灣碧水下沙床的紋路，成為小帆船的抽象背景。

右頁：慢速快門捕捉了帳棚內微弱的燈光和露營者上方巴基斯坦的月色。

新的攝影方式

數位影開啟了一個新世界，處理照片的方式與照片的用途日新月異。再也不需要進暗房、處理有礙健康的化學藥劑——只需要一台電腦和一套功能五花八門的影像編輯軟體就夠了。以下列出一些簡單卻重要、需要熟習的事項：

色彩管理

顏色有太多變數，因而成為攝影最棘手的層面。同一個顏色在不同底片上會有不同的表現，不同的感光元件和處理器也是如此。鏡頭品質對於如何傳達不同波長的光（即顏色）也有很大的影響。

攝影時，落在主體上的光的色溫影響很大。大太陽下拍攝的景象和陰天拍的同一個主體，看起來會不一樣，而雲層厚薄不同，看起來也有差異。主要的原因是光的波長，波長長的光偏紅，波長短的光則偏藍。人眼覺得溫暖的光線看起來比較「漂亮」，因此比起中午時較冷的光線，我們通常較喜歡清晨或傍晚時溫暖的光線。思考要在什麼樣的光線或一天中的哪段時間拍攝，就能大大影響照片的效果和給人的感覺。

追根究柢，只有身為攝影者的人實際看過那個景，所以只有攝影者知道那個景應該是什麼樣子。重點是盡量讓最後的影像和真實的景象一模一樣。

電腦作業

處理數位影像時，你會希望印表機印出的照片和電腦螢幕上看到的相同。因此務必為螢幕做校色。許多電腦附有校色軟體，但如果你要印很多照片，就

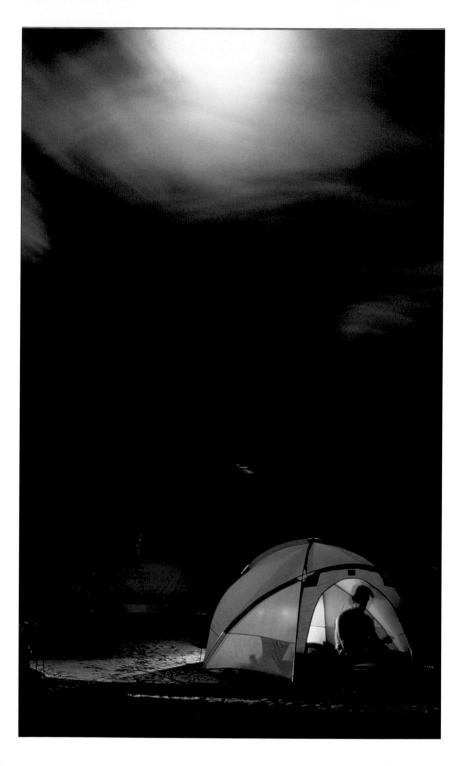

螢幕校色是印出好照片和分享影像時很根本的步驟。

值得投資校色器，以讀測螢幕上的顏色，產生色彩描述檔。如果螢幕沒有校色，最後可能印出很奇怪的照片（相信我，我印過很多了）。處理影像時，回想那個場景的樣子，盡可能加以重現，不過別忘了色彩非常主觀。你應該喜歡你的照片，覺得滿意才行。

有專書討論色彩管理，書中的解釋巨細靡遺。我只會提到一些能讓影像更好看的簡單操作。盡量實驗——數位攝影中，做過的所有動作都能復原；最好的學習方式就是多嘗試。

在做任何處理之前，先將影像備份，最好燒在CD、DVD或類似的儲存媒體上。操作中難免手拙，誤按輸入鍵、儲存了不想要的變更，而硬碟遲早會報銷。如果有備份（最好做兩個備份，一份收藏在別的地方），如果聽到光碟嘎吱作響，或電腦冒出煙來，就不用驚慌失措了。

本書的例子中，我用的是Adobe Photoshop®，這是個很受攝影者歡迎的軟體。很多數位相機附有影像處理軟體。有些電腦也附有這些程式，也有許多獨立程式可用。這些程式都有改善相片的功能，不過名稱可能不同。

完成螢幕校色、打開影像後，首先要試的是自動色階功能（Auto Levels），本功能在Photoshop的影像（Image）→調整（Adjustments）選單下（其他程式中可能叫加強（Enhance）或類似的名稱）。程式會讀取影像，自動調整。有時只要強化影像的色彩、對比和亮度就夠了。

如果自動色階效果不佳，可試試其他的自動調整。仍不滿意的話，泰半的程式都有工具可調整亮度、對比、色彩飽和度與色相。玩玩這些功能，把影像調整到滿意的樣子。完成後另存新檔，留下原始檔以備日後使用。

使用色階分布圖

色階分布圖是數位世界中的測光表,方便判斷影像的曝光是否正確。相機的液晶螢幕上就有色階分布圖,因此通常立刻就能看到。色階分布圖看似複雜,其實不然。如果想拍出好照片,就必須學會看懂。

色階分布圖以圖形表現影像的曝光值。不同色階的資訊量以曲線的高度表示,左端是黑,右端是白。大部分影像的曲線最高處、也就是大部分的資訊都會出現在中間,也就是中間調。

如果一影像含有由黑到白濃淡齊全的顏色,色階分布圖就會從左下角畫起,結束於右下角。這表示影像中捕捉到了最黑的黑和最白的白。如果左端或右端沒有曲線,表示最暗或最亮處的細節遺失——畫面中沒有真正的黑或白。扁平的線表示該區沒有資訊。144頁的例圖是同一主體曝光過度、曝光不足及曝光恰當時的色階分布圖。

將照片下載到電腦,用軟體打開照片之後,檢查一下色階分布圖。如果對影像不太滿意,有兩個方法可以迅速改善:

一、將左下角的三角形拖曳向色階分布圖中間,移到左側出現曲線處,然後對右側代表白色的三角形做相同動作。這會讓影像中最暗的部分變成黑色,最亮的部分變成白色。

二、如果軟體有滴管功能可在影像上取樣,就用黑色滴管在最暗的區域取樣,白色滴管在最亮的區域取樣。這做法和拖曳三角形一樣,可設定畫面中的最暗點和和最亮點。

調整影像有助於呈現細節。

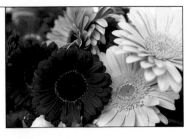

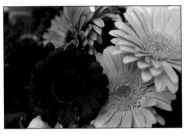

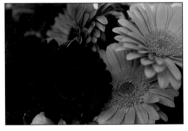

色階分布圖顯示出拍攝花朵的這幾張照片曝光過度（上）、正常曝光（中）和曝光不足（下）的情形。許多相機的螢幕上都有色階分布圖可檢視。

隨時分類

　　大多人都有塞滿幻燈片和和一疊疊照片與負片的鞋盒、抽屜，甚至櫃子。我們或許會抽出幾張照片放進相簿或貼在冰箱上，不過大部分的照片都被收在某個角落，等我們哪天心血來潮才會想到要去整理它們。這些相紙和底片的數量或許驚人，但和數位時代我們累積的影像相比，根本是小巫見大巫。2003年，消費者電腦上的照片平均有750張。如今這個數字已經成長到7000張，而且不斷攀升。拍底片時每次

按下快門都是在花錢，但數位相機只要買了記
憶卡，拍再多照片也不用多花錢，因此照片
便愈拍愈多。問題就發生在我們不知該拿
這些照片怎麼辦。現在主要的挑戰是如何
分類、編輯影像了。

　　記憶卡上的影像可以用來做很多事。如
果拍攝的是家庭度假，可以將記憶卡拿到附近
的照相館或藥房，直接插進現在隨處可見的數位相
片自動輸出機。數位相片輸出機接受各式記憶卡及
CD、DVD，會自動將所有或選取的照片印在可放入
皮夾的2×3、4×6、5×7或8×10的相紙上。

別忘了替你的CD或
DVD寫上標示（上
圖）。便利商店或
其他地方的數位相
片自動沖洗機接受
各種儲存媒體。

　　有幾個廠牌推出個人相片印表機，運作的方式
都差不多；只要將相機以USB連接線接上電腦，或
插入記憶卡，選擇需要的影像和設定（例如有沒有
邊框），就能印照片了。這些相片印表機的表現十分
優異。大部分僅限於4×6的相紙，不過有些也能印

5×7的。如果想沖洗較大的照片、修改影像，或用電子郵件、網站分享照片，就要從記憶卡中下載到電腦。

千萬不能忘了備份

首先用另一個硬碟、CD、DVD或其他儲存媒體備份照片。電腦中的碟碟終有一天會壞。這不是說來嚇人的機率問題，而是必然的事。如果沒有備份，到時候所有影像檔都沒了。大多攝影師至少會留兩個備份——一份存在工作室，一份存在另一個地方。備份永遠不嫌多。

備份很簡單；CD和DVD燒錄程式大多是用簡單的拖放加入圖檔。將資料夾從記憶卡拖曳到備份媒體上之後，依地點、事件和日期重新命名。記憶卡上的資料夾通常叫100NCD2X、120CANON、100HP817等等毫無辨別力的名字。改個對你有意義的名字，加上日期，方便辨識。

想讓備份的CD、DVD容易搜尋，可做縮圖目錄。很多程式有這種功能，並可選擇縮圖目錄的大

許多影像編輯程式（此例為蘋果電腦的Aperture™）可以同時瀏覽選取和備選的影像。

我的檔案儲存系統

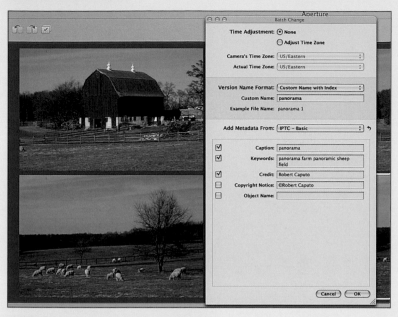

使用批次功能可讓編輯工作更有效率。

將影像備份在CD、DVD上之後,我會將影像匯入照片編輯程式——這裡介紹的是Aperture,不過這類軟體通常功能差不多。為這批照片新增資料夾「landscapes bk_panoramas」之後,就方便搜尋這整批照片了。這些照片和我之前匯入的其他照片都會自動進入Aperture的圖庫中。

下一步是為相片取個比「DSC_001.NEF」有意義的名字(NEF是Nikon系統RAW格式的副檔名)。我用「批次更名」做這個步驟,以便鍵入關鍵字、著作權聲明和其他資訊。在批次更名之前選取資料夾內的所有影像檔,就能一次完成。

以適中的大小預覽完影像,並決定哪些要用於合成全景照之後,我便選取這些照片,用五顆星來評等。星號會出現在照片上,因此可以迅速辨別。選定五張照片之後,按兩下滑鼠左鍵點擊其中一張,就能以Photoshop開啟(大部分影像編輯程式,都能設定用程式本身的編輯器或其他編輯器開啟影像)。

進入Photoshop之後,就能合成66至67頁那樣的全景照了。

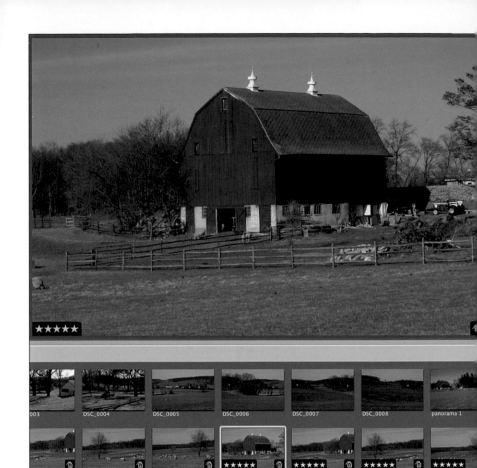

小、縮圖和行列數。完成後，以一般信紙大小的紙張列印，收入記有CD或DVD編號的資料夾。更理想的方式是印成5×5的大小，裝到CD盒內當封面。

詮釋資料及其他

大部分新型的電腦和相機都備有瀏覽照片的應用程式，有些也有裁切、消除紅眼、色彩增強等等編輯影像的功能。也有幾種獨立的應用程式。這些程式都利用了我們電腦能搜尋的優勢，及照片能輕易加上檔案名稱及其他資訊（稱為詮釋資料）的便利性。數位相機能自動將特定的詮釋資料加到每個影像上，如：日期、時間、相機機型、曝光值、閃光燈是否開啟……等

影像輸入關鍵字和
評等之後，就方便
尋找、編輯了。

等數不清的資料。大多資訊都很有用。如果想找2005
年去大峽谷玩時照的照片，可將日期輸入軟體的搜尋
引擎，將搜尋的範圍縮小到較能接受的照片數量。

如果想好好管理照片，絕對值得花點時間補充相
機所附的詮釋資料。許多影像瀏覽程式要輸入關鍵字
都很簡單。有些已有「家庭」、「孩子」、「假期」或「生
日」等等常見主題的表單可以點選，有些可以自行輸
入關鍵字，而且通常有打星號或其他方式可以評級。

批次編輯

可以利用批次編輯功能，一次輸入多張影像的相同
關鍵字，而不用一一輸入。關鍵字愈早輸入愈好，

旅行途中如果隨身帶著筆記型電腦就可以進行,或一回家就輸入。愈早開始,通常記得愈多細節,而且如果等到之後的旅行和照片數量逐漸累積,就不太可能做了。

影像的命名也可以用批次編輯的方式處理。相機命名的檔案名稱就像記憶卡裡資料夾的名字一樣,通常是沒有意義的,像是IMG_1779.JPG或DSC_0096.JPG等等。利用批次重新命名功能,就能輕鬆地將這些檔案名改為Yellowstone_001.JPG等等的名字。許多程式都可以自行選擇檔名、編號、副檔名。將所有影像重新命名的另一個優點,是避免重複。每次將記憶卡格式化之後,相機就會從頭開始為照片編號,因此會有一堆檔案都叫DSC_012。

備份和輸入關鍵字看似工程浩大,事實上也的確如此。不過之後會省下很多時間,非常值得。搜尋數千張數位檔時的挫折感,幾乎不亞於翻找塞滿照片的抽屜。輸入影像的關鍵字之後,就有好用的工具可以幫你輕鬆找到照片了。

空照圖通常是俯視的畫面,不過如果雲朵的形狀、顏色特殊,不妨讓雲朵入鏡。

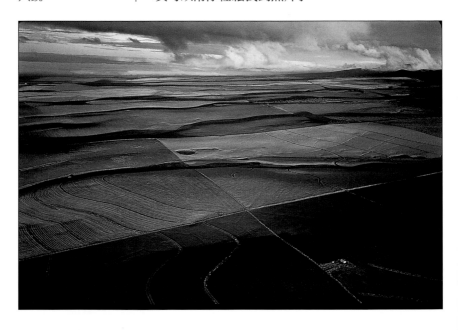

為影像評級

備份完成，替資料夾和影像檔重新命名、輸入關鍵字之後，還有些工作要做。以特定主題或日期搜尋之下，會出現幾張或幾十張照片。這時還得整理一番，找出最滿意的。

數十年來，幻燈片都是以光桌整理、編輯，影像瀏覽程式大多有模仿光桌的功能。按兩下滑鼠左鍵點擊影像，放大畫面並檢視細節。這些程式也允許在螢幕上拖曳影像。將同類的影像並排而放，方便比較。選好某個主體拍得最滿意的影像後，將該影像標上五顆星。其他主體也照這樣做，最後讓軟體只顯示五顆星的照片，如此整個螢幕上就會排滿你最滿意的照片了。可以新建一個圖庫或資料夾，只放入這些照片。

如何運作

影像處理的流程可以用實例來說明。比方說你最近去黃石公園拍了18個不同的景，平均每個景有40張照片，因此總共有720張照片——若沒有加上注解，要掃過這麼多照片有點麻煩。幸好你有事先規畫，每晚坐在營火旁，都為當天拍攝的照片批次輸入了關鍵字。

回到家，所有的照片都備份了，因此只要在軟體的搜尋引擎輸入「老忠實噴泉」，拍攝的720張照片就瞬間篩選為65張。你將類似的畫面拖曳並排，選出最好的遠景、特寫等等，標上五顆星。有幾張不太確定的標上四顆星。接著為四顆星和五顆星的照片建立新資料夾，接著處理下一批照片。

選好最佳畫面之後，就能印出照片、用電子郵件傳給朋友，或放上網站。如果想回去挑出更多影像來輸出成照片，也能輕鬆找到。之後即使硬碟毀損，也用不著擔心，因為你已經做好備份，知道該去哪找你的照片了。

實用資訊

器材

相機背包的基本要件

相機包需內襯泡棉隔層

相機機身、機身蓋及背帶

最常用的鏡頭及鏡頭蓋

遮光罩

底片要多準備各種ISO值、數位相機需有多張記憶卡

吹球毛刷

鏡頭清潔液、拭鏡紙

三腳架、單腳架或豆袋（塞有豆粒或塑料顆粒的布袋，可用來放穩相機）

黑膠帶

電子閃光燈

電池

快門線

操作手冊

數位攝影額外配備

備份用的筆記型電腦或外接硬碟

記憶卡讀卡機

相機、筆記型電腦、外接硬碟的備用充電電池

非必要器材

濾鏡，如紫外線濾鏡、1A天光鏡、偏光鏡、減光鏡、漸層減光鏡、淡琥珀色濾鏡、淡藍色濾鏡

天氣潮溼時用來保護器材的塑膠袋或塑膠布

柔軟吸水的毛巾或羚羊皮

天氣潮溼時需要的乾燥劑

大型傘

備用機身

備用電子閃光燈

寒冷中也能運作的硒電池

測光錶

筆記本

太陽眼鏡

額頭、手腕的防汗帶

有保護色的衣物，拍攝有動物的風景時穿著

存放記憶卡或底片的可封口塑膠袋

18%灰卡

與眼鏡度數相同的訂製屈光鏡

反光板

閃光燈感應器與電子閃光燈的無線發射器

接寫環

望遠轉接鏡

工具組

瑞士刀

濾鏡扳手

小套筒扳手

鐘表起子

鑷子

三腳架關節卡死時可使之鬆脫的尖嘴鉗

清潔接頭的橡皮擦

安全配備

手電筒

指南針

哨子

飲水

零食

急救箱

夜拍時貼在衣物上的反光膠帶

線上資源

網路上風景攝影的資源近乎無限，有給個人攝影者發表討論的網站、書籍、討論區、旅遊及天氣資訊、景點、攝影裝備、教學建議等等，不勝枚舉。網路上提供的資訊可能很細；例如想拍攝美國新罕布夏州的秋色時，可上該州的網站（http://www.newhampshire.com）查詢當時秋色最濃的地點。可在搜尋引擎輸入攝影師的名字或關鍵字，尋找網站。以下列出部分網站以供參考。別忘了，這些網站的內容可能變更，甚至消失。唯一的方式是多搜尋。

網站

雷蒙・基曼

www.blackdogphotographer.com

喬・沙托瑞

www.joelsartore.com

布魯斯・戴爾

www.brucedale.com

美國媒體攝影師學會

www.asmp.org

BestStuff.com
www.beststuff.com

伊士曼柯達公司
www.kodak.com

美國奧杜邦學會
www.audubon.org

美國國家地理學會
www.nationalgeographic.com

美國國家野生動聯盟
www.nwf.org

北美自然攝影協會
www.nanpa.org

羅伯特·卡普托
www.robertcaputo.com

可購買攝影書的線上商店

Amazon
www.amazon.com

Barnes and Noble
www.barnesandnoble.com

Buy.com
www.buy.com

金石堂網路書店
www.kingstone.com.tw

亞典藝術網
www.artland.com.tw

博客來
www.books.com.tw

誠品網路書店
www.eslite.com

線上攝影雜誌

Apogee Online Photo magazine
www.apogeephoto.com

Camera Arts magazine
www.cameraarts.com

Nature's Best Photography magazine
www.naturesbestmagazine.com

Outdoor Photographer magazine
www.outdoorphotographer.com

PC Photo magazine
www.pcphotomag.com

Photo District News magazine
www.pdnonline.com

Photo Life magazine
www.photolife.com

Digital Photo Pro magazine
www.digitalphotopro.com

Popular Photography magazine
需至aol.com以關鍵字POP PHOTO搜尋

Shutterbug magazine
www.shutterbug.com

線上攝影旅遊指南及觀光資訊

Fodor's Focus on Travel Photography
www.fodors.com/focus

GORP: Great Outdoor Recreational Pages, Canada
(links to numerous federal and provincial sites)
www.gorp.com/gorp/location/canada/canada.htm

National Park Service
www.nps.gov

National Scenic Rivers
www.nps.gov/rivers

National Scenic Trails
www.nps.gov/trails

Parks Canada
www.pc.gc.ca

Photograph America Newsletter
www.photographamerica.com

PhotoSecret's Travel Guides for Travel Photography
www.photosecrets.com

Photo Traveler
www.phototravel.com

Professional Photographers of America (PPA)
www.ppa-world.org

State Tourism Information
www.statename.com

Tourism Canada
www.tourism-canada.com

Trail maps from National Geographic
www.trailsillustrated.com

Travel Canada
www.travel-library.com

USDA Forest Service National Headquarters
www.fs.fed.us

U.S. Department of State
www.state.gov

U.S. Fish and Wildlife Service Home Page
www.fws.gov

U.S. Photo Site Database/by State
www.viewcamera.com

Weather Channel
www.weather.com

攝影雜誌

以下列出一些攝影雜誌，其中大部分都有網站。也可翻閱旅遊、科學及文化類的雜誌，看看裡頭的攝影師如何拍攝一個地方。

American Photo. Monthly publication with features on professional photographers, photography innovations, and equipment reviews.

Camera Arts. Bimonthly magazine including portfolios, interviews, and equipment reviews.

Digital Camera. Bimonthly publication emphasizing digital cameras, imaging software, and accessories.

Digital Photographer. Quarterly publication emphasizing digital cameras, accessories, and technique.

Nature Photographer. Quarterly magazine about nature photography.

Nature's Best Photography. Quarterly magazine showcasing nature photography and profiling top professional photographers.

Outdoor & Nature Photography. Four issues a year. Heavily technique and equipment oriented with a strong "how to" approach.

Outdoor Photographer. Ten issues per year. Covers all aspects of photography outdoors, with articles about professional photographers, equipment, and techniques.

PC Photo. Bimonthly publication covering all facets of computers and photography.

Petersen's PHOTOgraphic. Monthly publication covering all facets of photography.

Photo District News. Monthly business magazine for professional photographers.

Photo Life. Bimonthly publication with limited availability in the U.S. Covers all facets of photography.

Photo Techniques. Monthly magazine dedicated to equipment.

PhotoWorld Magazine. Bimonthly publication dedicated to shooting, composition, lighting, processing, and printing.

Popular Photography. Monthly publication covering all facets of imaging, from conventional photography to digital. Heavily equipment oriented, with comprehensive test reports.

Shutterbug. Monthly publication covering all facets of photography from conventional to digital. Also includes numerous ads for used and collectible photo equipment.

View Camera. Bimonthly magazine covering all aspects of large-format photography.

攝影書

以下推薦的書籍以技術、構圖等方面為主。另外也可尋找風景照片和繪畫作品的專輯，值得參考的書籍太多，無法在此一一列舉，多逛書店、勤查網路必有收穫。

一般攝影書

Cohen, Debbie, *Kodak Professional Photoguide*, Tiffen.

Doeffinger, Derek, *The Art of Seeing*, Kodak Workshop Series, Tiffen.

Eastman Kodak Co., *Kodak Guide to 35mm Photography*, Tiffen.

Eastman Kodak Co., *Kodak Pocket Photoguide*, Tiffen.

Frost, Lee, *The Question-and-Answer Guide to Photo Techniques*, David & Charles.

Grimm, Tom and Michele, *The Basic Book of Photography*, 4th ed., Plume.

Hedgecoe, John, *The Art of Colour Photography*, Butterwork-Heinemann.

Hedgecoe, John, *John Hedgecoe's Complete Guide to Photography*, Sterling.

Hedgecoe, John, *John Hedgecoe's Photography Basics*, Sterling.

Hedgecoe, John, *The Photographer's Handbook*, Alfred A. Knopf.

Kodak, *How to Take Good Pictures*, Ballantine.

London, Barbara (Editor), and John Upton (Contributor), *Photography*, Addison-Watson-Guptill.

Peterson, Bryan, *Learning to See Creatively*, Amphoto.

Peterson, Bryan, *Understanding Exposure*, Amphoto.

以器材為取向的攝影書

Burian, Peter K. (Editor), *Camera Basics*, Eastman Kodak, Silver Pixel Press.

Eastman Kodak Co., *Using Filters*, Tiffen.

Meehan, Joseph, *The Complete Book of Photographic Lenses*, Amphoto.

Meehan, Joseph, *Panoramic Photography*, Revised Edition, Watson-Guptill.

Meehan, Joseph, *The Photographer's Guide to Using Filters*, Watson-Guptill.

Neubart, Jack, *Electronic Flash*, Tiffen.

Simmons, Steve, *Using the View Camera*, Amphoto.

戶外及自然攝影書

Benvie, Niall, *The Art of Nature Photography*, Watson-Guptill.

Caulfield, Patricia, *Capturing the Landscape with Your Camera*, Watson-Guptill.

Fielder, John, *Photographing the Landscape*, Westcliffe.

Fitzharris, Tim, *The Sierra Club Guide to Close-up Photography in Nature*, Sierra Club Books.

Hedgecoe, John, *Photographing Landscapes*, Collins & Brown.

Lange, Joseph K., *How to Photograph Landscapes*, Stackpole Books.

Lloyd, Harvey, *Aerial Photography*, Watson-Guptill.

Nichols, Clive, *Photographing Plants and Gardens*, David & Charles.

Norton, Boyd, *The Art of Outdoor Photography*, Voyageur Press.

Rokach, Alan and Anne Millman, *Field Guide to Photographing Flowers*, Amphoto.

Rokach, Alan and Anne Millman, *Field Guide to Photographing Gardens*, Watson-Guptill.

Rokach, Alan and Anne Millman, *Field Guide to Photographing Landscapes*. Amphoto.

Rotenberg, Nancy and Michael Lustbader, *How to Photograph Close-Ups in Nature*, Stackpole.

Shaw, John, *John Shaw's Landscape Photography*, Amphoto.

Shaw, John, *John Shaw's Nature Photography Field Guide*, Amphoto.

旅遊攝影書

Eastman Kodak Co., *Kodak Pocket Guide to Travel Photography*, Hungry Minds.

Frost, Lee, *The Complete Guide to Night and Low Light Photography*, Watson-Guptill.

Krist, Bob, *Spirit of Place: The Art of the Traveling Photographer*, Amphoto.

McCartney, Susan, *Travel Photography*, Second Edition, Allworth Press.

Wignall, Jeff, *Kodak Guide to Shooting Great Travel Pictures*, Fodor's Travel Publications.

作者簡介

羅伯特・卡普托《國家地理攝影精技》的共同作者，1980年起持續為國家地理學會攝影、撰文。得獎作品曾刊登在其他許多雜誌上，並多次於國際攝影展上展出。卡普托出版過兩本兒童的野生動物書籍，《尼羅河之旅》（Journey up the Nile）及《肯亞之旅》（Kenya Journey），曾為國家地理探索雜誌的影片《薩伊河之旅》（Zaire River Journey）撰寫旁白，並在片中亮相。卡普托曾擔任TNT敘述發現北極過程的原創電影《極地悍將》（Glory & Honor）之製片助理。現居美國賓州。

索引

圖片出處

國家地理
終極風景
攝影指南

作　　者：羅伯特‧卡普托

翻　　譯：周沛郁

責任編輯：黃正綱

美術編輯：徐曉莉

發 行 人：李永適

副總經理：曾蕙蘭

版權經理：彭龍儀

出 版 者：大石國際文化有限公司

地　　址：台北市羅斯福路4段

　　　　　68號12樓之27

電　　話：(02) 2363-5085

傳　　真：(02) 2363-5089

印　　刷：博創印藝文化事業有限公司

2012年（民101）5月初版

定價：新臺幣360元

總代理：大和書報圖書股份有限公司

地址：新北市新莊區五工五路 2 號

電話：(02) 8990-2588

傳真：(02) 2299-7900

國家地理學會是世界上最大的非營利科學與教育組織之一。學會成立於1888年，以「增進與普及地理知識」為宗旨，致力於啟發人們對地球的關心，國家地理學會透過雜誌、電視節目、影片、音樂、電台、圖說、DVD、地圖、展覽、活動、學校出版計畫、互動式媒體與商品來呈現世界。國家地理學會的會刊《國家地理》雜誌，以英文及其他33種語言發行，每月有3,800萬讀者閱讀。國家地理頻道在166個國家以34種語言播放，有3.2億個家庭收看。國家地理學會資助超過9,400項科學研究、環境保護與探索計畫，並支持一項掃除「地理文盲」的教育計畫。

國家圖書館出版品預行編目（CIP）資料

國家地理終極風景攝影指南
羅伯特‧卡普托 － 初版 周沛郁翻譯
－臺北市：大石國際文化，民101.05
160頁：21.5×13.3公分
譯自：The Ultimate Field Guide TO
LANDSCAPE Photography
ISBN：978-986-88136-4-9（平裝）

1.攝影技術　　　2.風景攝影